2人の男が仏像を変えた

運慶と快慶。

ペン編集部［編］

CCCメディアハウス

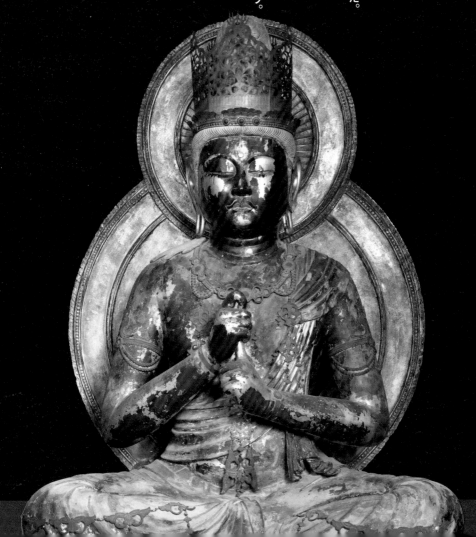

仏像と言えば、「運慶と快慶」。
たとえば2人の代表作である
東大寺南大門の金剛力士像の威容は、
教科書で、または修学旅行で、
目にした人々の記憶に刻まれたはずだ。
それには至極納得できる理由がある。
一、高さ8mを超える巨像である。
二、いま見ても、抜群にカッコいい。
しかし800年以上も昔の仏像が、
なぜ大人も子どもも圧倒するのだろう。
しばしば運慶仏は迫力がある、
快慶仏は繊細で華やかだと言われる。
確かにその通り。だが、それだけか？
彼らの緻密で大胆な企みを、
私たちはほとんど知らずにきた。
日本美術に大きな転機をもたらした、
運慶と快慶の挑戦を
ここで明らかにする。

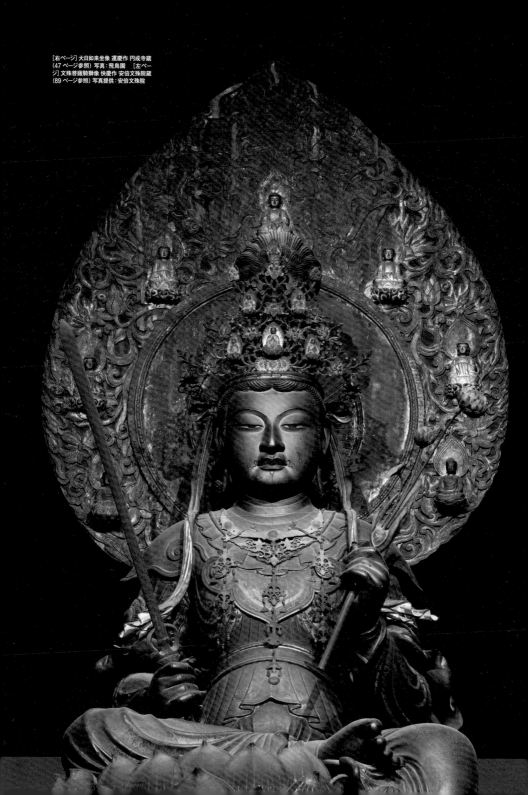

目次

2人の男が仏像を変えた 運慶と快慶。

※本書は「Pen」2017年10月1日号の特集「2人の男が仏像を変えた運慶と快慶。」を元に再編集したものです。
※本書に掲載した寺院、施設の料金や休みなどは予告なく変わることがあります。
※基本の入場料を記していますが別途料金がかかることがあります。

もっと知りたい！ 仏像の魅力

運慶と
快慶。

動乱の時代を生き抜いた運慶と快慶

仏師とはどのような存在だったのか。

仏像をつくる職人である仏師はどのような身分で、どのように仕事をしていたのだろうか。史料が少なくわからないことも多いが、運慶・快慶に至るまでの仏師の歴史をたどりながら、仏像のつくり手に注目してみたい。

止利仏師から始まり、国営の官営工房へ

日本に仏教が伝わったのは、飛鳥時代の6世紀中頃。日本で名前が知られる最も古い仏師は、飛鳥時代の623年に法隆寺金堂の釈迦如来および両脇侍像をつくった止利仏師である。そして7世紀後半になると、仏師は国の官営工房に所属するようになる。

奈良時代に入り、官営工房での活動はさらに盛んになっていく。例えば、天平6年（734

年）、阿修羅像で有名な興福寺の八部衆立像と十大弟子立像の造立を指揮した仏師将軍万福は、官営工房の仏師とみられている。また、奈良時代に最大の官営工房となった造東大寺司は、仏師のほかに絵師、木工職人、大工なども所属する大規模なものだった。

こうした官営工房は、平安京に遷都後の平安時代前期にも東寺、西寺の造営に関わったことなどがわかっているが、その実態はあまりはっきりとしていない。

そうした中で、仏師の工房のあり方に変化が起きるのが、平安時代後期、10世紀後半に現れる康尚である。康尚は、国や寺院から独立した、大規模な私工房をもつ最初の仏師だった。康尚は当時の権力者藤原道長やその一族などの注文にこたえたほか、宗派の枠組み

8

を超えて、寺院の仏像も制作した。

平安時代後期の代表的な仏師定朝は、父康尚の工房を受け継ぎ、藤原道長・頼通らのための仏像をつくった。このように、康尚以後の仏師は私工房をもち、息子はその工房を受け継ぐ世襲制が原則になる。また有力な弟子は独立し、やはり私工房をもつ。

大きな仏像や多くの注文にも応えた工房制作の仕組み

仏像制作は、分業制でおこなわれる。制作を指揮する大仏師のもとに、小仏師がつく形だ。一般的に工房の棟梁が大仏師となるが、一度に何体もつくる場合や、大きな仏像の場合は、複数の大仏師が置かれる場合もある。

例えば、万寿3年（1026年）、道長の娘・中宮威子のお産の祈祷のために、定朝が27体の等身の仏像をつくった記録によれば、定朝の下に20人の大仏師がいて、それぞれに小仏師が5人ついたという。定朝にも小仏師がつ

いたため、小仏師は合計105人。これに定朝と大仏師を合わせると、定朝工房には合わせて126人いたことがわかる。これらの仏像は約50日で完成し、仏師たちには身分に合わせてそれぞれ絹や布が与えられた。

また建久7年（1196年）に東大寺大仏殿の脇侍像2体をつくった記録では、康慶と運慶、快慶と定覚が組み、それぞれ1体ずつの大仏師となり、その下に小仏師が計80人従っている。9mもあった仏像は、約70日の速さで完成する。こうした記録からみると、棟梁には大規模な工房を統率する力と技術が必要だったことがわかるだろう。

高僧の僧位を与えられた平安時代後期以降の仏師たち

では仏師の身分はどのようなものだっただろうか。官営工房に属する仏師は俗人だったが、平安時代に入ると僧侶の仏師がしだいに増えていった。そして平安時代後期の定朝

は、本来は高僧の僧位である法橋を初めて与えられた。この位は僧綱位と呼ばれ、法橋、それより上位の法眼、法印から成る。定朝以後、仏師にも僧綱位が朝廷から与えられるようになり、仏師の社会的な身分も向上した。

定朝以後、都で活躍する仏師は院派、円派、奈良仏師の三派に分かれたが、彼らは僧綱位をもつことが一般的になる。運慶は法眼まで、快慶は法眼までのぼっている。この僧綱位は、上皇・天皇らが建立した寺院をはじめとする重要な仏像制作の場で与えられ、都で活躍する限られた仏師に与えられたものだった。

また僧綱位は、師に与えられた褒賞を息子などに譲ることができる。建久6年（1195年）の東大寺供養では、父・康慶の譲りで運慶が法眼になっている。

このように、仏師の工房のあり方については平安時代後期の康尚が、社会的な身分については定朝が画期になったといえる。そうした工房や仏師のあり方を、鎌倉時代の運慶・快慶らも受け継いでいるのである。

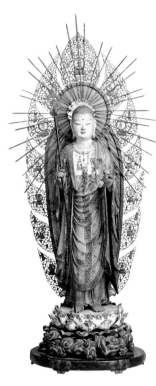

地蔵菩薩立像
じぞうぼさつりゅうぞう

快慶

重要文化財　鎌倉時代　13世紀前半
木造、彩色、截金　像高58.9cm
大阪　藤田美術館

立像を台座に立たせるため、足裏につくる板状の突起を足柄（あしほぞ）という。台座の上面に足柄を差し込む受け部を彫り、台座と像を連結させる。快慶はこの足柄に、自らの名前を記す。さらに快慶の場合は、制作時の僧綱位を併記するため、おおよその制作時期がわかるのも特徴だ（僧綱位がない無位時代は、重源から与えられた名前「ㄠ阿弥陀仏」（アンは梵字）を名乗る）。藤田美術館の地蔵菩薩像では、足柄に「巧匠法眼快慶」と記している。（写真下）

写真：藤田美術館

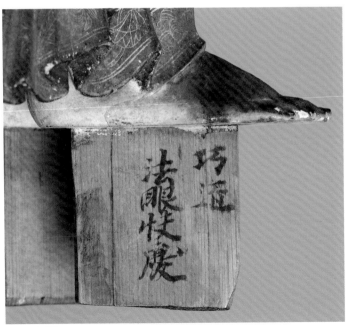

写真：奈良国立博物館

仏像のスタイルを変えた、慶派という存在。

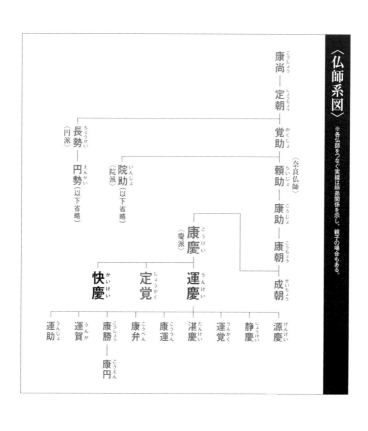

〈仏師系図〉

※各仏師をつなぐ実線は師弟関係を示し、親子の場合もある。

康尚 —— 定朝 —— 覚助

覚助 —— 長勢（円派）

長勢 —— 円勢（以下省略）

覚助 —— 頼助（院派）

頼助 —— 院助（以下省略）

覚助（奈良仏師）—— 康助

康助 —— 康朝

康朝 —— 成朝

康朝 —— 康慶〈慶派〉

康慶 —— 運慶

運慶 —— 定覚

運慶 —— 快慶

康慶 —— 源慶

康慶 —— 静慶

運慶 —— 運覚

運慶 —— 湛慶

運慶 —— 康運

運慶 —— 康弁

運慶 —— 康勝 —— 康円

運慶 —— 運賀

運慶 —— 運助

平安時代後期、仏像の規範をつくった仏師定朝の没後、都で活躍する仏師は院派、円派、奈良仏師の三派に分かれる。運慶・快慶は、そのうちの奈良仏師に属していた。運慶の父であり、運慶・快慶の師である康慶は、奈良仏師・康朝の弟子であったとされる。

康慶が活躍する端緒となったのは、治承元年（1177年）完成の蓮華王院五重塔8軀（現存せず）の仏像制作である。蓮華王院は後白河法皇の御所に付属する寺院で、長寛2年（1164年）創建時の本堂では、康慶の前の世代、奈良仏師の正系を継ぐ康助・康朝が仏像制作に携わった。その後、上皇に関わる重要な造仏を傍系の康慶が担当できたのは、当時、正系の康朝がすでに他界し、その嫡男の成朝は大仏師として仕事を統括するには若す

12

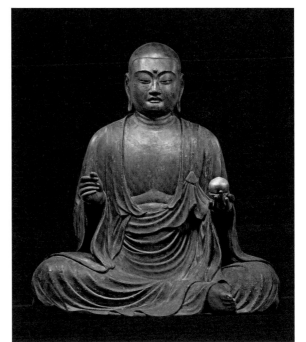

地蔵菩薩坐像
じぞうぼさつざぞう

康慶

重要文化財
治承元年（1177年）
木造、彩色、玉眼　像高84.8cm
静岡　瑞林寺

先代の康朝らの冥福を祈り、康慶が発願したとされる像。像内には康慶の他、造立に賛同した小仏師や、源頼朝と関係の深い人名も記される。背筋を伸ばした姿勢は若々しく、同時期に運慶が手がけた円成寺の大日如来坐像と共通するが、控えめな肉身の抑揚は運慶と異なる特徴。

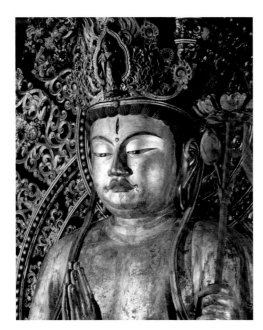

不空羂索観音菩薩坐像
ふくうけんさくかんのんぼさつざぞう

康慶

国宝　文治5年（1189年）
木造、漆箔　像高336cm
奈良　興福寺　南円堂

治承の兵火で焼失した南円堂は、本尊の不空羂索観音像、四天王像、法相六祖坐像が康慶によって復興された。本尊像のふくよかな体軀は、運慶作の願成就院阿弥陀如来像と共通するが、運慶よりもやや平板な肉取りなどに、親子の表現の違いを見てとれる。

写真：飛鳥園

ぎたためだろう。この蓮華王院五重塔造仏の功績によって、康慶は朝廷が与える高僧の位の法橋を授かる。傍系の康慶にとって、この仕事は大きな意味をもったのだ。

また、康慶が治承元年につくった瑞林寺地蔵菩薩坐像の像内には、のちの鎌倉幕府に関わる人名が記される。数年後に運慶らが強める東国武士との人脈を、早くから康慶は築いていたようだ。こうして、自ら率いる工房の基盤を康慶が固め始めた頃に、運慶は円成寺大日如来坐像の制作を父から任され、おそらく蓮華王院五重塔の造仏にも、父に従い参加したと思われる。

その後、康慶は興福寺南円堂諸像の復興を担当し、東大寺では、建久7年（1196年）に運慶とともに大仏殿両脇侍像、四天王像を造立する。この仕事を最後に、康慶は他界したようだ。一方、奈良仏師の正系である成朝も建久5年（1194年）の記事を最後に姿を消す。成朝は早世し、後継者もいなかったの

だろう。ここにおいて、奈良仏師の正系は途絶え、現在「慶派」と呼ばれる康慶・運慶の系統が、まさしく奈良仏師の代表となる。

運慶には湛慶、康運、康弁、康勝、運助の6人の息子がおり、建久9年（1198年）頃には東寺南大門金剛力士像（現存せず）を息子らとともに造立する。息子たちが手がけた像に、湛慶作の蓮華王院本堂の千手観音菩薩坐像、三男康弁作の興福寺の龍燈鬼立像などが現存し、いずれも運慶に学んだ現実性に富む高い彫技を示す。

運慶・快慶ら慶派仏師の活躍は、康慶が築いた工房の組織力、人脈を土台としている。

加えて、東大寺と興福寺の復興造営や奈良仏師の正系が途絶えるという歴史上のタイミングと合致したことも、見逃してはならないだろう。

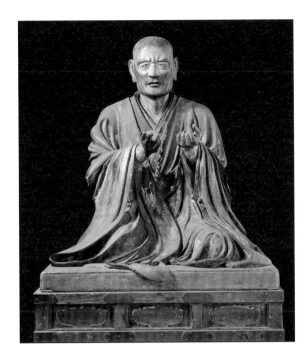

法相六祖坐像
玄賓
ほっそうろくそぞう　げんぴん

康慶

国宝　文治5年(1189年)
木造、彩色、玉眼　像高77.2cm
奈良　興福寺　南円堂

興福寺南円堂に安置された、奈良
時代から平安時代初期の法相宗の
僧6人の像のひとつ。玉眼や深浅
自在な衣文線は康慶が追求した写
実的な新表現。一方で皺を多用し
眉を長く垂らすなど、僧侶の像の
伝統的な類型表現を用いる点は、
運慶とは異なる康慶の特徴だ。

写真：飛鳥園

運慶坐像
うんけいざぞう

重要文化財　鎌倉時代　13世紀
木造、彩色、玉眼　像高77.5cm
京都　六波羅蜜寺

運慶の肖像と伝えられる像。江戸時
代には、六波羅蜜寺十輪院に地蔵菩
薩坐像、湛慶坐像とともに安置され
ていた。運慶の像とする伝承は江戸
時代より前に遡れないが、尖った頭
や大きな手に特徴があり、運慶の面
影を伝える可能性もあるだろう。

写真：浅沼光晴

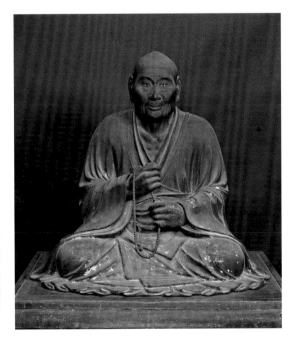

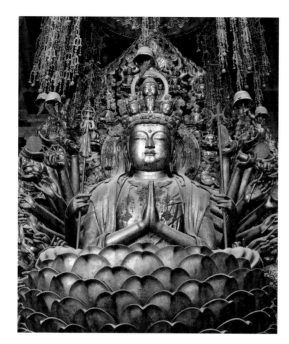

千手観音菩薩坐像
せんじゅかんのんぼさつざぞう

湛慶

国宝　建長6年（1254年）
木造、漆箔、玉眼
像高335cm
京都　妙法院門跡蓮華王院本堂
（三十三間堂）

建長元年（1249年）に火災で焼失した
蓮華王院本堂の中尊を、建長6年に
湛慶が復興したもの。湛慶82歳、没
する2年前のことである。やわらかい
肉身や現実的な着衣の表現に運慶の
特徴を受け継ぎつつも、端正で優美
なまとまりを示す点に、湛慶独自の
表現がうかがえる。

写真：妙法院

空也上人立像
くうやしょうにんりゅうぞう

康勝

重要文化財　鎌倉時代 13世紀初め
木造、彩色、玉眼　像高117.6cm
京都　六波羅蜜寺

六波羅蜜寺の前身寺院であった西光
寺を創建した空也の像。運慶の四男
康勝が運慶在世中につくった。「南無
阿弥陀仏」と念仏を唱えながら市中
を歩く空也の姿を巧みに捉えている。
骨格を意識した写実的な面貌表現か
らは、運慶譲りの高い彫技を見るこ
とができる。

写真：浅沼光晴

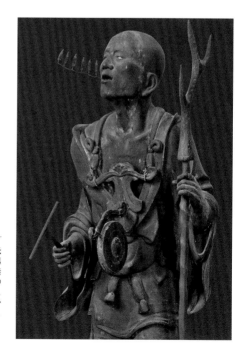

仏師三世代比較から見える、表現志向の違い。

仏師の仕事については、現存する仏像のほかに、今は失われてしまったが、貴族の日記や寺院の記録などから知ることができる。しかし、そうした史料から運慶・快慶などの仏師の人となりを知ることはむずかしい。

そのなかで、仏師の個性をわずかにうかがうことのできる要素として、仏像そのものの造形表現の特徴に注目したい。ただし仏師は現代の芸術家とは異なり、自由に仏像を創作できたわけではない。それぞれの尊像の姿形は経典に定められ、また注文主である願主の意向が反映されることもある。特に平安時代後期、12世紀は願主の意向も強く、仏像から作者の個性を読み取ることはむずかしい。これに比べると、運慶らが活躍した鎌倉時代初期は、仏師それぞれの造形上の志向を垣間見

ることができる。ここでは、康慶、運慶、そして運慶の息子の湛慶・康勝の三世代の仏像を比較することで、仏師による表現の志向の違いを紹介したい。同じ尊像で比較し、その違いを見てみよう。

甲冑の文様や柄に個性が出る神将像

甲冑をつけた神将像は、四天王像や毘沙門天像などに代表される。文治5年（1189年）に康慶がつくった興福寺南円堂の四天王立像の甲冑は、その文様として花飾りを大きくあらわす。例えば多聞天像の腰回りを守る腰甲のうち、左右のものは外縁に大きめの花弁形を配す。背面の腰甲の内区には正方形に、背面で目まとめた大きな花飾りをあらわし、背面で目

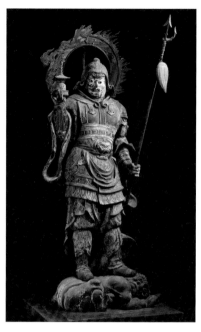

康慶作

四天王立像
多聞天

してんのうりゅうぞう　たもんてん

国宝　文治5年（1189年）
木造、彩色　像高198cm
奈良　興福寺　南円堂

治承4年（1180）に焼失した興福寺南円堂の
諸像を康慶が復興したうちの一軀。このと
き復興された南円堂諸像はすべて現存する。
下は右腰の腰甲を拡大したもの。外縁に配
す先端を巻いた大きな花弁形が目を引く。

写真：飛鳥園

を引く要素になっている。総じて、康慶の甲
冑の文様は大ぶりで華やかだ。

これに対し、運慶による文治2年（1186
年）の願成就院、文治5年の浄楽寺の毘沙門
天立像の甲冑では、大ぶりの文様はあらわさ
ない。腰甲の外縁に花弁形をあらわす点は、
願成就院の毘沙門天像にも康慶の像と似たも
のがみられるが、運慶のものは小さくまとめ
られ、像全体の中で目立つ装飾ではない。運
慶の現存する仏像全体を見ると、運慶は服や
甲冑の下の肉づきを現実的に表現することを
重視している。そのため、装飾を目立たせる
ことは意図していなかったのだろう。一方で、

康慶は表面の装飾を重視することで、目を引
く印象的な独自の表現を生み出している。そ
れは同じく康慶作の興福寺南円堂の法相六祖
坐像においてもいえる。特に常騰像の脚部は、
本来の脛（すね）のふくらみまで彫りすぎた感がある
が、肉身よりも、深く彫り込んだ印象的な服
の皺を表現したかったのだろう。

18

運慶作

毘沙門天立像
びしゃもんてんりゅうぞう

重要文化財　文治5年（1189年）
木造、古色塗り、玉眼　像高140.5cm

神奈川　浄楽寺

浄楽寺の像と、3年前につくられた願成
就院の毘沙門天像では、身にまとう甲
冑などの種類に多少の違いがあるが、
装飾やその大きさを控えめにする点で
共通する。それにより体の動きを効果
的に見せる役割もあっただろう。

写真：六田知弘

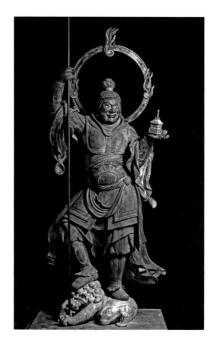

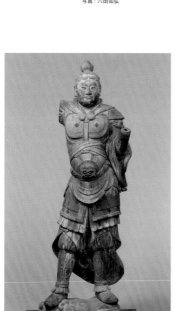

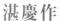

湛慶作

毘沙門天立像
びしゃもんてんりゅうぞう

重要文化財　嘉禄元年（1225年）頃
木造、彩色、玉眼　像高166.5cm

高知　雪蹊寺

吉祥天立像、善膩師（ぜんにし）童子立像を加えた
計3軀から成る。人をモデルにしたかのような意
思のあるまなざしも、父運慶の毘沙門天像の表現
を継承している。失われた右手は棒状の武器を、
左手は多宝塔を持っていたとみられる。

写真：奈良国立博物館

運慶の長男湛慶がつくった雪蹊寺の毘沙門
天立像の甲冑は、運慶と同様に簡素だ。この
点、湛慶は父運慶の表現を受け継いだといえ
る。一方で運慶に比べ、湛慶の像は動きがや
や控えめで、穏やかな印象を与える点は、運
慶とは異なる湛慶独自の表現といえる。

僧形像の眉や皺における
伝統的表現と写実性の追求

僧侶の像では、文治5年に康慶がつくった興福寺南円堂の法相六祖坐像と、建暦2年（1212年）頃の運慶作、興福寺北円堂の無著・世親立像を比較する。一般に、僧侶の像を複数つくる際には、若年から老年まで年齢差をつける。この年齢表現、特に老年の顔の表現の仕方に、康慶と運慶の違いがある。

康慶の法相六祖坐像のうち玄昉像は、眉尻を目尻付近まで長く垂らす。また額や目尻、口の周り、首に皺を多く刻み、目の下にはたるみもあらわす。玄賓像も眉尻を垂らす。法相六祖坐像での長く垂れる眉尻や皺は、奈良時代以来の老年の僧形像にみられる伝統的な表現を継承したもの。こうした表面での皺を多用し、説明的に老年をあらわす点は、表面の装飾を重視した康慶らしい特徴だ。

これに対し、運慶の無著・世親像では、無

著のほうが年長で皺が刻まれるものの、その皺は控えめである。自然な皺と人間の骨格を意識した無著・世親像のリアルな顔の表現は、皺を多用し眉尻を長く垂らすといった伝統的な僧形像の表現を排したことで生まれたのだ。

運慶の四男康勝がつくった六波羅蜜寺の空也上人立像も、父運慶にならった新しい現実的な表現でまとめあげられている。

写真：浅沼光晴

康勝作の六波羅蜜寺空也上人立像。空也上人像は、運慶の無著・世親像と同様に、人間の骨格を意識した彫りである。師匠でもあった父運慶の特徴を継承し、まるで人を観察して彫ったかのような現実的な空也上人の姿を生み出している。

20

【比較②　僧形像】

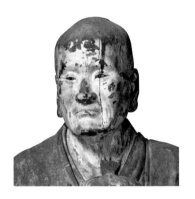

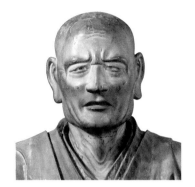

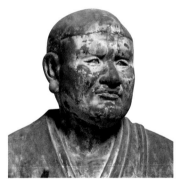

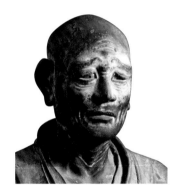

運慶作

無著菩薩立像(上)・
世親菩薩立像(下)

むじゃくぼさつりゅうぞう、せしんぼさつりゅうぞう

国宝　建暦2年(1212年)頃
木造、彩色、玉眼
像高　無著菩薩:194.7cm、世親菩薩:191.6cm

奈良　興福寺　北円堂

無著・世親像は、伝統的な僧形像の年齢表現に拘泥しないのが特徴だ。仏師の家に生まれた息子は、父に弟子入りし、修行をつむ。康慶と運慶も師匠弟子の関係にあったが、両者で造形上の志向の差がみられるのも興味深い。

写真：六田知弘

康慶作

法相六祖坐像
玄賓(上)・玄昉(下)

ほっそうろくそざぞう　げんぴん、げんぼう

国宝　文治5年(1189年)
木造、彩色、玉眼
像高　玄賓:76.5cm、玄昉:84.8cm

奈良　興福寺　南円堂

玄昉像の目の下のたるみは、従来の僧形像よりもやや過多で、表面を重視した康慶らしい特徴でもある。類型的な年齢表現に玉眼の現実的な効果を加え、新たな僧形像の表現を目指した康慶の姿を垣間見ることができる。

写真：飛鳥園

動乱の世と、2人の仏師の生涯をたどる。

和暦	西暦	僧位（運慶）	運慶	僧位（快慶）	快慶	世の中の出来事・慶派の動向
12世紀半ば	12世紀半ば	無位	この頃、奈良仏師・康慶の息子として生まれる。	無位	生年不詳。のちに康慶の弟子となる。	
安元2年	1176年	無位	奈良・円成寺の大日如来坐像（→p47）をつくる。現存最古の作。	無位		平治元年（1159年）、平治の乱。承安3年（1173年）、運慶の長男・湛慶が生まれる。
寿永2年	1183年	無位	運慶が発願し、法華経を書写（運慶願経）。快慶、源慶、宗慶、実慶らが結縁する。	無位		治承4年（1180年）、平氏による南都焼き討ち。翌年、東大寺の復興に向けて重源が大勧進となる。
文治2年	1186年	無位	奈良・興福寺西金堂に釈迦如来像を搬入（仏頭（→p54）が現存）。源頼朝の義父・北条時政が発願した、静岡・願成就院の阿弥陀如来坐像、不動明王立像、矜羯羅童子立像、制吒迦童子立像、昆沙門天立像（→p60～61）をつくり始める。奈良・正暦寺正願院の弥勒像をつくる（現存せず）。	無位		文治元年（1185年）、壇ノ浦の戦いで平氏が滅ぶ。この年に東大寺の大仏供養。文治2年（1186年）、重源が南無阿弥陀仏と号す。
文治5年	1189年	無位		▲阿弥陀仏（アンは梵字）	奈良・興福寺の弥勒菩薩立像（→p77）をつくる（現アメリカ・ボストン美術館所蔵）。現存最古の作。	文治5年（1189年）、源頼朝が奥州藤原氏を滅ぼす。康慶が興福寺南円堂の不空羂索観音菩薩坐像（→p13）などをつくる。
建久3年	1192年	無位	和田義盛とその妻が発願した神奈川・浄楽寺の阿弥陀如来および両脇侍像、不動明王立像、昆沙門天立像（→p62～67）をつくる。	▲阿弥陀仏（アンは梵字）	京都・醍醐寺座主・勝賢が発願した弥勒菩薩坐像（→p96）をつくる。阿弥陀仏（アンは梵字）銘の初出。巧匠▲阿弥陀仏（アンは梵字）。	建久3年（1192年）、後白河法皇、没。源頼朝が征夷大将軍となる。

※無位時代（▲阿弥陀仏を名乗るもの）で、年次を特定できないもの 滋賀・石山寺の大日如来坐像、京都・松尾寺（まつのおでら）の阿弥陀如来坐像、京都・金剛院の執金剛神立像、大阪・八葉蓮華寺（はちようれんげじ）の阿弥陀如来立像、和歌山・金剛峯寺の四天王立像（→p32～33）ほか。

建久10年	建久9年	建久8年	建久7年	建久6年	建久5年	建久4年
1199年	1198年	1197年	1196年	1195年	1194年	1193年
法眼（ほうげん）					法橋（ほっきょう）？	
足利義兼、没。栃木・光得寺の大日如来坐像はこの直前か。	運慶一門による東寺講堂の仏像修理中に仏像を発見。この頃6人の息子、湛慶・康運・康弁・康勝・運賀・運助とともに東寺南大門の金剛力士像、中門の二天像をつくる（現存せず）。	この頃、和歌山・金剛峯寺の八大童子像（↓p133）をつくる。	東大寺大仏殿の脇侍が完成、そのうち運慶は康慶と観音菩薩坐像を、快慶は定覚と観音菩薩坐像をつくる（現存せず）。年末、四天王像が完成、そのうち運慶が持国天像または増長天像、快慶が広目天像をつくる（現存せず）。	奈良・東大寺大仏殿供養。運慶は康慶から譲られ、法眼の僧綱位を与えられる。快慶は法橋になるところを運慶の息子に僧綱位を譲る。		康慶の譲りで運慶は法橋になるか。足利義兼が発願した栃木・樺崎寺下御堂の大日如来坐像をこの頃つくるとみられる。東京・真如苑真澄寺所蔵の大日如来坐像（↓p73）がこれに当たるか。
		和歌山・金剛峯寺の執金剛神立像、深沙大将立像をつくる。	兵庫・浄土寺の阿弥陀如来および両脇侍像（↓p80〜81）をつくる。		京都・遣迎院の阿弥陀如来立像をつくる。東大寺中門の二天像を定覚とつくり始める。快慶は東方天像を担当。	
	建久10年（1199年）、源頼朝、没。頼家（母・北条政子）が2代目将軍となる。		建久7年（1196年）、康慶、最後の記録。間もなく没か。		建久5年（1194年）、成朝が法橋になる。成朝最後の記録。この時までに、康慶が法眼になる。	

和暦	西暦	僧位（運慶）	運慶	僧位（快慶）	快慶	世の中の出来事・慶派の動向
正治3年 建仁元年	1201年	法眼（ほうげん）	源頼朝の菩提を弔うため、頼朝の従兄弟で僧の寛伝が、愛知・瀧山寺に惣持禅院を創建し、聖観音菩薩立像、梵天立像、帝釈天立像（⇒p68〜69）をつくる。	無位／阿弥陀仏	浄土寺の阿弥陀如来立像（裸形）、菩薩面（⇒p86）をつくる。	建仁元年（一二〇一年）、定慶が興福寺東金堂の帝釈天立像をつくる（現東京・根津美術館所蔵）。
建仁2年	1202年		摂政・近衛基通が発願した白檀普賢菩薩像をつくる（現存せず）。		静岡・走湯山（伊豆山神社）常行堂の阿弥陀如来坐像（現広島・耕三寺所蔵）他をつくる。東大寺八幡宮の僧形八幡神坐像（現・東大寺勧進所所蔵）をつくる。	建仁2年（一二〇二年）、定慶が興福寺東金堂の梵天立像をつくる（現寺東金堂の梵天立像をつくる）。
建仁3年	1203年		運慶・快慶・定覚・湛慶、東大寺南大門の、金剛力士立像（⇒p89）をつくる。東大寺の総供養で、運慶は僧綱位の最高位である法印に、快慶は法橋になる。	法橋（ほっきょう）	この年か翌年、伊賀別所の阿弥陀三尊像をつくる（現三重・新大仏寺の如来坐像〈盧舎那仏像〉頭部のみ快慶作が現存）。奈良・安倍文殊院の文殊菩薩騎獅像（⇒p34〜35）をつくる。東大寺俊乗堂の阿弥陀如来立像（⇒p79）をつくる。京都・石清水八幡宮に僧形八幡神の画像を奉納（法橋銘の最後）。この頃、京都・青蓮院阿弥陀堂の三尺不動明王像（メトロポリタン美術館所蔵がこれに当たるか）、毘沙門天像をつくる。青蓮院熾盛光堂の釈迦如来像をつくる。法眼銘の初出。岡山・東寿院の阿弥陀如来立像をつくる。	建仁3年（一二〇三年）、源頼家が失職。源実朝が3代目将軍となる。北条時政が鎌倉の執権となる。
承元2年	1208年		運慶率いる一門（源慶・静慶・運覚・湛慶ほか）で興福寺北円堂の諸像をつくり始める。			建永元年（一二〇六年）、重源、没。承元2年（一二〇八年）、栄西が東大寺の大勧進となる。
承元4年	1210年					承元4年（一二一〇年）、実慶が静岡・修禅寺の大日如来坐像をつくる。
建暦元年	1211年					

※法橋時代で年次を特定できないもの
大阪・大圓寺の阿弥陀如来立像、奈良・東大寺公慶堂の地蔵菩薩立像。

建暦2年 1212年	建暦3年 建保元年 1213年	建保3年 1215年	建保4年 1216年	建保6年 1218年	建保7年 承久元年 1219年	承久3年 1221年	貞応2年 1223年	嘉禄3年 1227年

法印(ほういん)

- 1212年：興福寺北円堂の、弥勒如来坐像、無著菩薩立像・世親菩薩立像(→p50〜51)をつくる。
- 1213年：運慶の譲りで湛慶が法印になる。
- 1215年：法勝寺九重塔の仏像を湛慶とともにつくる(現存せず)。
- 1216年：実朝の乳母・大弐局が発願した、神奈川・称名寺光明院の大日如来像と愛染明王像(現存せず)、大威徳明王坐像(→p49)をつくる。
- 1218年：北条義時が発願した鎌倉・大倉薬師堂の薬師如来像をつくる(現存せず)。運慶が京都に創建した私寺・地蔵十輪院が焼失。
- 1219年：実朝の菩提を弔うため、北条政子が発願した鎌倉・勝長寿院五仏堂の五大尊像をつくる(現存せず)。
- 1221年：源実朝が発願した、持仏堂本尊の釈迦如来像の開眼供養(現存せず)。
- 1223年：京都・地蔵十輪院の諸像を高山寺本堂に移す。12月11日、没。

法眼(ほうげん)

- 1212年：後鳥羽上皇の逆修(生前、冥福を祈り仏事を行う)のための弥勒菩薩立像をつくる(現存せず)。
- 1213年：再建された青蓮院熾盛光堂の曼荼羅諸像をつくる。この年から承久元年(1219年)までに京都・大報恩寺の十大弟子立像のうち、残りの像も建保・承久の頃につくるか。
- 1218年：京都・清凉寺の釈迦如来立像を修理する。
- 1219年：この頃、京都・高山寺の釈迦如来像をつくる(現存せず)。奈良・長谷寺の十一面観音像をつくる(現存せず)。
- この頃：奈良・光林寺の阿弥陀如来立像をつくる(現存せず)。この頃、和歌山・光臺院の阿弥陀如来および両脇侍像(→p94〜95)をつくる。
- 1227年：8月12日までに没か。弟子の行快作、京都・極楽寺の阿弥陀如来立像納入品に快慶が亡くなったことを示す記述。

※法眼時代で年次を特定できないもの
アメリカ・キンベル美術館所蔵の釈迦如来立像(→p100)、大阪・藤田美術館所蔵の地蔵菩薩立像(→p11、93)ほか。

- 建暦3年(1213年)、和田義盛の乱により義盛、没。
- 建保3年(1215年)、運慶の三男康弁が興福寺の天燈鬼立像、龍燈鬼立像をつくる。
- 建保7年(1219年)、源実朝が鶴岡八幡宮で頼家の子・公暁に暗殺される。
- 承久3年(1221年)、承久の乱。北条義時が後鳥羽上皇に勝利。
- 貞応3年(1224年)、北条義時、没。
- 寛喜元年(1229年)、湛慶が運慶(とその妻)の冥福を祈り発願・造立した京都・地蔵十輪院の阿弥陀如来像をつくる。

『日本仏像史講義』（平凡社新書775）

**日本独自の仏像の歴史を
簡潔に概括してくれる**

2013年に出版された『仏像　日本仏像史
講義』（『別冊太陽』）の新書補筆版（『別冊
太陽』版も2020年に改定され新版として
刊行）。飛鳥時代から江戸時代までの仏像
史を時代順に概観し、各時代の歴史背景、
おもな作品、造形表現の特徴などを解説。
仏像の歴史を俯瞰して知りたい方におす
すめの一冊。

山本勉 著／平凡社新書

『ほとけを造った人びと
止利仏師から運慶・快慶まで』

**仏像はどんな人々によって
造られたのか**

飛鳥時代から鎌倉時代までの仏師の
歴史をたどったもの。仏師の身分、
工房のあり方、願主と呼ばれる注文主
との関わりなどを、時代順に解説する。
現存する仏像を紹介しながら、史料
にのみ残るできごとも加えて、仏師
とその活動を総合的に概観している。

根立研介 著／吉川弘文館

永遠に色褪せない傑作！ 金剛力士像を大解剖

運慶と快慶が競演、東大寺の復興プロジェクト

東大寺の南大門に、そびえ立つ金剛力士像。

運慶・快慶と言えば真っ先に名が挙がる巨大な仏像だが、これはふたりがともに携わった東大寺復興事業の一部である。20年以上もの歳月をかけて行われた大プロジェクトは、どのようなものだったのだろうか。

東大寺は、前身寺院を経て、大仏鋳造が始まった天平19年（747年）の記録に、初めてその名が登場する。聖武天皇が、仏教の力で国を護るために大仏の造立を発願し、高さ約16ｍの盧舎那仏が完成した。だが治承4年（1180年）、源平の戦乱のあおりを受けて、盧舎那大仏をはじめ東大寺の伽藍の大半が焼失してしまった。人々の嘆き悲しみは大変なもので、時の朝廷のトップ・後白河法皇は早々

に復興を宣言する。

復興造営の責任者である「大勧進」の役職に抜擢された人物が、醍醐寺出身の僧、重源上人だ。この時すでに還暦を超えていたが、復興事業のプロデューサーとしての手腕を遺憾なく発揮していった。

重源の強みのひとつは、卓越した組織力と結束力。復興にかかる莫大な費用を賄うために、浄土信仰で固く結ばれていた弟子と連携し、各地を巡って「勧進」と呼ばれる寄付や労力奉仕を募る活動に邁進した。後白河法皇はもちろん、時代の覇者となった源頼朝も、多大な支援を惜しまなかったという。

もうひとつは、宋への渡航で得た知識とネットワークを駆使して、最新技術を導入した

重源上人坐像

ちょうげんしょうにんざぞう

国宝　鎌倉時代　13世紀初め
木造、彩色　像高81.8㎝
奈良　東大寺　俊乗堂

一大事業を指揮した、
プロデューサー・重源。

大勧進に抜擢された、養和元年
(1181年)から86歳で没するまで、
4半世紀を東大寺の復興に捧げ
た俊乗房重源(しゅんじょうぼう
ちょうげん)。真言宗の醍醐寺出
身で浄土信仰にも篤く、弟子た
ちと勧進を遂行して復興を成し
遂げた。宋へ渡航し、建築技術
を持ち帰ったことも功績。強い
意志を感じさせる写真の重源像
は、運慶作とする説が有力だ。

写真：奈良国立博物館（撮影：佐々木香輔）

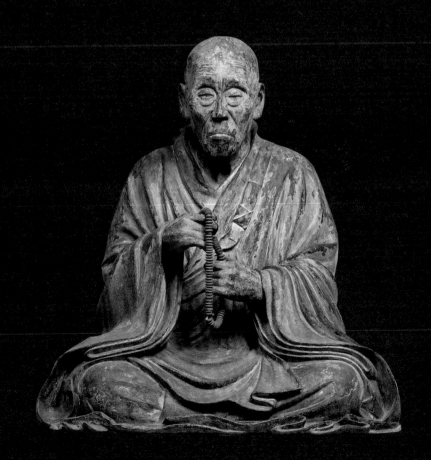

ことだ。大仏の修復に宋人の鋳物師を起用し、大仏殿をはじめとする伽藍の再建に、宋の様式や工法を取り入れた。頑丈で合理的なこの建築様式は「大仏様（だいぶつよう）」と呼ばれるようになる。

復興は着々と進められていった。

諸堂内の仏像の復興は、当時台頭してきていた慶派（けいは）一門が中核を担うこととなった。康慶（けい）を長とし、息子の運慶や弟子の快慶らを擁する仏師集団は、中門の二天像に始まり、仏像群を次々と手がけていく。とりわけ大仏殿の脇侍像と四天王像の6軀は、高さ9〜13ｍもの巨像であったにもかかわらず、わずか半年で造立されたというから、当時の人には神業と思えただろう。

こうした復興造像のクライマックスが、南大門の金剛力士像。康慶（こう）亡き後に一門の長となった運慶が総指揮を執り、快慶・定覚（じょうかく）・湛慶（たん）という慶派のエースが力を合わせて生み出した2軀は、圧倒的な力強さと立体感あふれる造形で、新時代の仏像を広く世に知らし

めた。戦火で運慶らによる中門や大仏殿の諸像が失われてしまったことは残念でならないが、唯一残る金剛力士像は、重源が実現に導いた復興事業の偉大さと、日本彫刻の金字塔として、威厳をいまに伝えている。✒

東大寺縁起
とうだいじえんぎ

室町時代　16世紀
一幅　絹本、著色　167.6×117.3cm
奈良　奈良国立博物館

―――――――――

盛大な法要の絵図が、
往時の大仏殿を物語る。

朱塗りの柱に囲まれた大仏殿に鎮座する、黄金色に輝く大仏。盛大な法要の様子が描かれたこの絵図は、室町時代の戦火で失われる前の大仏殿の様子を伝える貴重な資料だ。大仏の左右が脇侍像、その外側に立つ極彩色の像が持国天・増長天・広目天・多聞天の四天王像で、運慶と快慶の他、慶派一門が担当。当時の威容はいかばかりだっただろうか。

写真：奈良国立博物館（撮影：森村欣司）

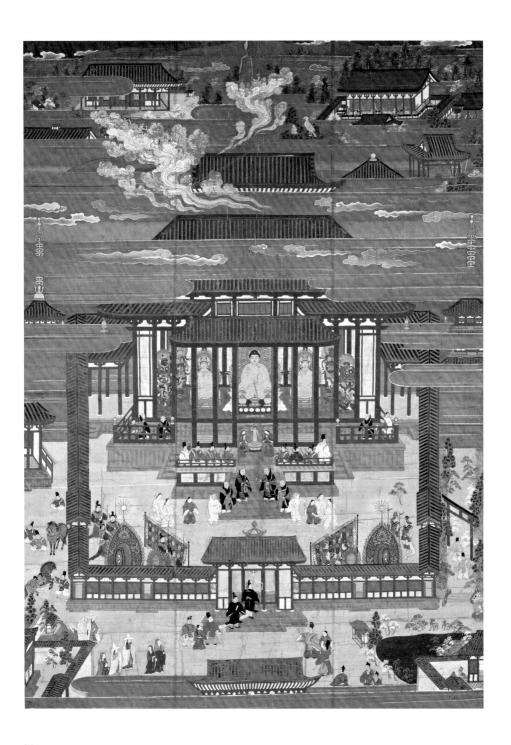

鎌倉初期における、東大寺復興造営の経緯

時期	場所	仏像名	担当仏師
養和元年 (1181年) 10月～1185年8月	大仏殿	盧舎那仏像	不明 (鋳造は陳和卿)
建久5年 (1194年) 3月～	大仏殿	盧舎那仏像光背	院尊
建久5年 (1194年) 12月～1195年3月	中門	二天像	東方天：快慶 西方天：定覚
建久7年 (1196年) 6月～8月	大仏殿	脇侍像	虚空蔵：康慶・運慶 観音：定覚・快慶
建久7年 (1196年) 8月～12月	大仏殿	四天王像	持国天：運慶または康慶 増長天：康慶または運慶 広目天：快慶 多聞天：定覚
建仁3年 (1203年) 7月～10月	南大門	金剛力士像	阿形：運慶・快慶 吽形：定覚・湛慶

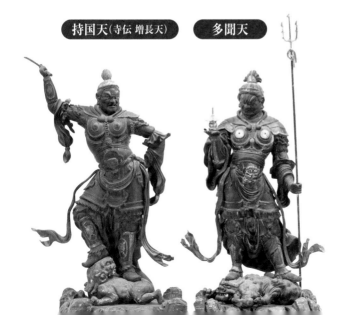

持国天（寺伝 増長天）　多聞天

四天王立像
しでんのうりゅうぞう

快慶

重要文化財　鎌倉時代　12世紀末
木造、彩色　像高 広目天：135.2cm、
増長天 (寺伝 持国天)：135.1cm、
持国天 (寺伝 増長天)：132.4cm、
多聞天：138.2cm
和歌山　金剛峯寺

失われた大仏殿四天王像を、
しのばせる力強い勇姿。

東大寺の失われた、運慶・快慶らによる四天王像を推察できるとして注目される、金剛峯寺の四天王立像。復興について記録した『東大寺続要録』に記された四天王像のちょうど10分の1サイズであることや、大仏殿と同じく広目天像が快慶作と判明していることから、ひな形とする説がある。史料によると大仏殿の四天王像の像高は四丈三尺、現在の約13m！

写真：高野山霊宝館

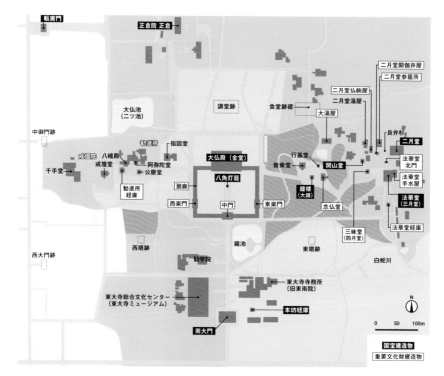

現在の東大寺境内図。大仏殿をはじめ、多くが室町時代の戦乱で焼失した後の再建だが、南大門は重源の指揮で復興されたものが現存。法華堂（三月堂）の正堂は奈良時代の創建当時のまま残る唯一の仏堂だ。運慶と快慶が手がけた尊像は南大門の他、俊乗堂や勧進所の八幡殿に安置されている。現在、正倉院は宮内庁の管理。

東大寺 Todaiji

●奈良県奈良市雑司町406-1
☎0742・22・5511
拝観時間
大仏殿
4月〜10月：7時30分〜17時30分
11月〜3月：8時〜17時
法華堂（三月堂）・千手堂
8時30分〜16時
無休　㉾大仏殿：一般￥600
法華堂（三月堂）：一般￥600
千手堂：一般￥600
※南大門は無料で拝観可
※俊乗堂は7/5、12/16のみ開扉、
拝観は有料（時間制限あり）
※勧進所八幡殿は10/5のみ開扉、
拝観は有料、
法要終了後から16時まで拝観可
※令和5年7月頃まで戒壇堂の
代わりに千手堂を特別公開しています
www.todaiji.or.jp

広目天　　**増長天（寺伝 持国天）**

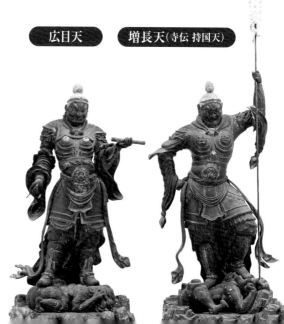

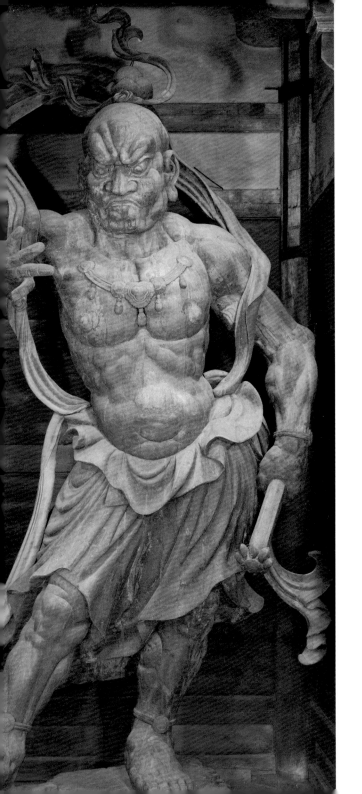

東大寺南大門の金剛力士像は、日本彫刻の金字塔だ。

金剛力士立像
吽形（右）、阿形（左）
こんごうりきしりゅうぞう　うんぎょう、あぎょう

運慶・快慶・定覚・湛慶

国宝　建仁3年（1203年）
木造、彩色
像高　吽形：842.3cm、
阿形：836.3cm
奈良　東大寺　南大門

仁王像とも呼ばれる。口をぐっと引き締めた吽形と、しっかりと口を開けた阿形。数々の金剛力士像の中でも、メリハリのある体躯が生み出す力強さは圧巻。高さ8m以上もの巨像が両側から睨み据える。迫力ある両像は日本彫刻の金字塔だ。吽形が右、阿形が左、と阿吽の配置が多くの像と逆であるのは、重源の意向で宋代の絵画などを参照したためと思われる。阿形に運慶と快慶、吽形に定覚と湛慶の名の記録があるが、作者問題には謎も残る。

写真：ともに美術院

34

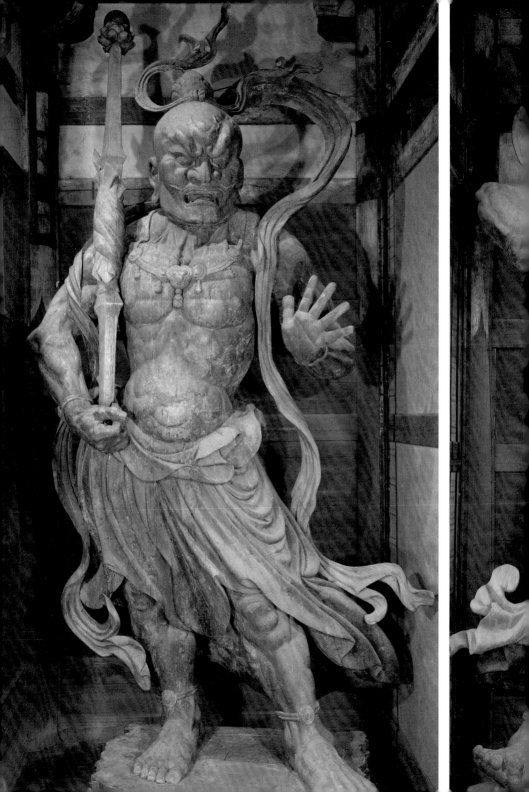

解体修理で判明、金剛力士像はココがすごい！

「木を知り尽くした匠の腕前に、つくづく感嘆しました」と語る八坂寿史さんは、1988年から5年にわたった金剛力士像の解体修理に、美術院国宝修理所の一員として参加した。

両像は「寄木造り」という、複数の木材を寄せ合わせて彫り出す技法を、さらに発展させてつくられた。粘土で上から肉付けするかのように、根幹材の上に細かい表層材を重ねていくという画期的な方法で、マイナスからプラスへの発想の転換に驚かされる。解体すると、阿形は2987、吽形は3115もの部材で構成されていた。巨大で迫力あるポーズを再現するための、複雑な多層構造だった。

八坂さんは根幹材を含めた5分の1模型を用意。これが組み上げの際も、大いに参考になった。

「たぶん当時も、根幹材まで模型をつくって、それを拡大して各部を彫り出したんだと思います。それが短期間の工期で仕上げられた理由のひとつでしょう」

金剛力士像は、わずか69日間で完成したとされているが、完成直前に修正を加えた跡がいくつも発見され、ギリギリまで粘っていたと推察される。

「後世に恥ずかしいものは残したくないという、現場の指揮官だった運慶の執念を感じます。慶派工房の面々は、嬉々として応えたはず。快慶たちも小仏師たちも、一枚岩のチームとして邁進したからこそ、あれだけ完成度の高い作品ができたのだと考えられます」

修復時につくった吽形の構造模型。ベースとなる10本の根幹材が、背面からの角材（懸木）で南大門に取り付けられている。
写真：美術院

構造と工法

　金剛力士像は、中心に太い角材で組んだ根幹材を立てて安定させ、周りに表層材となる部材を付けるという画期的な工法が採られた。番匠と称された大工の尽力もあり、制作開始から2週間で南大門に根幹材が立つ。転倒防止のために、像の背面から通した懸木という角材で門に固定していたが、それを外しても自立するほどバランスがとれていた。

吽形の正面と背面。下から見上げた時に自然に見えるよう、上半身が下半身に比べ大きくつくられた。この重量で自立するバランスが見事。
写真：ともに美術院

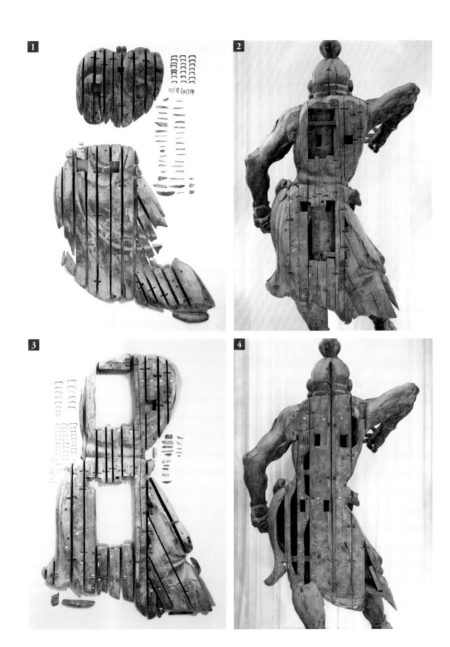

多層構造がよくわかる写真。すべて吽形のもの。**1** 背面の第一層材。**2** 第一層材を外した状態。**3** **2**から取り外した第二層材。**4** 第二層材を外し、中心の根幹材3本が現れたところ。なお、部材は釘やコの字形の鎹（かすがい）などで接合されており、釘・鎹の素材は、日本刀に使う玉鋼と同じくらい良質の鋼であった。解体修理では釘や鎹も当初のものを利用、傷んだものは刀鍛冶が新たに製作した。

写真：すべて美術院

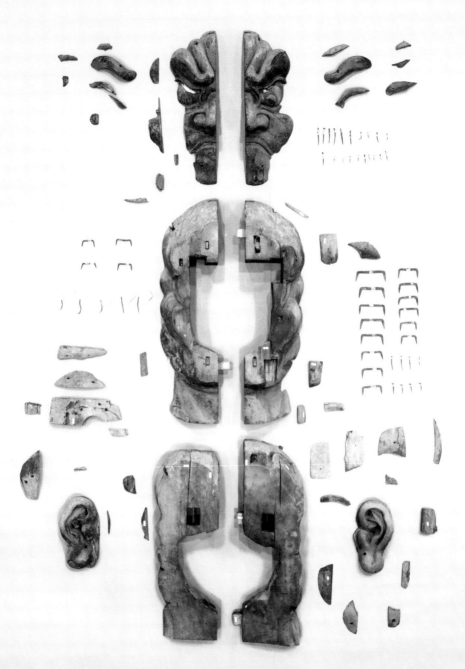

頭部だけでも、これだけ多くのパーツがある。吽形全体では3000以上にのぼる。これら
の部材が仏師たちによって組み立てられ、あの迫力ある姿が生まれたかと思うと感慨深い。

写真：美術院

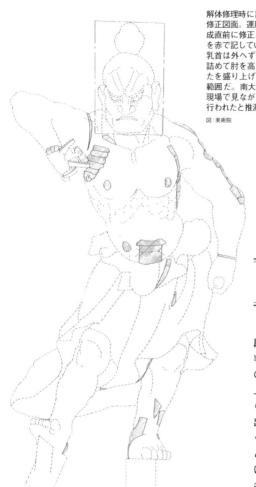

解体修理時に記録された吽形の修正図面。運慶らの制作中、完成直前に修正が加えられた部分を赤で記している。へそは下へ、乳首は外へずらし、右腕上腕を詰めて肘を高く上げ、眉やまぶたを盛り上げるなど、かなり広範囲だ。南大門に像を設置後、現場で見ながらこれらの修正が行われたと推測されている。

図：美術院

現場での修正

　解体によって、金剛力士像は完成間近の段階で何カ所も修正が施されていたことが判明した。左図が示すように、へそや乳首の位置をずらしたり、眉や上まぶたを盛り上げて視線を下げたりといった具合だ。明らかに、下から見上げた時に、より迫力を出すためだろう。八坂さんによれば、「このくらいの修正はおり込み済みだったのでは」とのこと。総責任者の運慶は、下から見上げて判断し、修正を繰り返して、期限ギリギリまで粘っていたのではないだろうか。

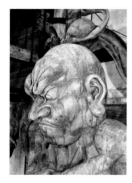

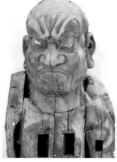

吽形の眉部分の修正材を外したところ（右）と被せた修理後（左）。目の部分は、運慶らによる造像時、4回も修正されたとわかった。

写真：ともに美術院

美しい彩色

造像当時は、鮮やかな彩色文様が施されていたことも判明。阿形の衣部分の裏や奥まった部分に、吽形より良好な状態で彩色が残されていた。69日間と伝わっている工期には、下地となる漆塗りも含めた彩色の工程も入っているため、彫刻自体は実質的にその半分くらいの期間だったと考えると、早業にさらに唸らされる。

八坂さんは、「下地に近隣の三笠温泉の赤土を混ぜ込んで厚みを出し、何度も重ね塗りする手間を省いて時間を短縮したのでは」と推測する。

阿形の右膝後ろあたりの裳(も)の裏に残っていた彩色文様。裳とは下半身に巻く衣のこと。うっすらと唐草文が見える。

写真：美術院

阿形が持つ金剛杵の部材裏にある「大仏師法眼運慶」と快慶の法名「𑖀阿弥陀仏」（アンは梵字）の墨書。

各像に「宝篋印陀羅尼（ほうきょういんだらに）経」が納入されたが吽形のほうは末に重源や定覚、湛慶らの名があった。

写真：すべて美術院

左の経巻は吽形の根幹材の胸部に留められていた。

吽形の左ふくらはぎ内にあった木造十一面観音像。

銘文と納入品

　解体では、仏像や経巻などの納入品、部材に多数の墨書が確認された。阿形が右手に持つ金剛杵には運慶と快慶の名が、吽形の胸に留められた経巻には定覚と湛慶の名があり、計25人の小仏師とともに造像したと考えられる。阿形は快慶作、吽形は運慶作との定説があり論議も生じたが、八坂さんは定説を支持。「阿形の軽妙さは快慶の、吽形の塊としての迫力は運慶の作風が顕著。脚の肉取りひとつ見ても違います。いずれにせよ総指揮は、一門の長の運慶でしょう」

もっと知りたい人のための書籍案内 2

運慶・快慶についての本

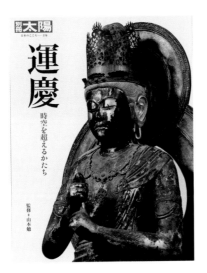

『運慶 時空を超えるかたち』
（別冊太陽）

仏像彫刻界の天才・運慶。
その魅力を丁寧に紹介

運慶および快慶の生涯と仕事、その仏像を、時代順に追った一冊。この他に、平安時代後期の奈良仏師、康慶、運慶の息子、運慶周辺仏師の仏像も、豊富な写真とともに解説する。今は失われてしまった運慶の仏像を含め、その生涯や仕事について概観した入門書。

山本勉 監修／平凡社

『運慶・快慶と中世寺院』
（日本美術全集 第7巻）

運慶作品を完全掲載。
慶派の歴史を味わう一冊

縄文時代から現代までの日本美術作品を取り上げた全20巻のうち、鎌倉時代から南北朝時代を代表する仏像、建築をカラー図版とともに解説したもの。運慶・快慶に代表される慶派仏師の他に、院派・円派や、運慶らの次世代仏師の仏像も紹介。鎌倉時代の仏像全般を知りたい方におすすめ。

山本勉 責任編集／小学館

日本美術全集

運慶・快慶と
中世寺院

鎌倉・南北朝時代I

7

小学館

『興福寺中金堂
再建記念特別展　運慶』

迫力のある撮りおろし写真で
仏像の精神的な深みまで表現

2017年に東京国立博物館で開催
された展覧会図録。運慶をはじ
め、康慶、運慶の息子たち、運
慶周辺の仏像を写真と解説で紹
介。運慶を中心とした慶派仏師
について概観できる。この他近
年の運慶に関する研究成果や、
運慶の仏像に納入された納入品
のX線・CT画像、運慶の仏像に
記された銘文の集成も掲載。

東京国立博物館ほか 編／朝日新聞社ほか

『特別展　快慶
日本人を魅了した仏のかたち』

快慶の創作活動と
その人物像を読み解く

2017年に奈良国立博物館で開催
された展覧会図録。快慶作品に
ついて写真と解説でたどりなが
ら、重源および朝廷に関わる造
像や、東大寺復興造営での仕事
などを紹介。近年の快慶に関す
る研究成果の他、銘文や彩色・
截金文様の集成、X線画像なども
掲載され、現存数の多い快慶作
品を網羅した一冊。

奈良国立博物館 編／読売新聞社ほか

運慶篇

デビューから最晩年まで、無二の天才だった。

円成寺大日如来坐像の台座の裏に記された墨書銘。制作記録的な内容から、約11カ月という長い時間をかけてつくったことがわかった。末尾には「大仏師康慶実弟子運慶」とあり、運慶直筆の花押（サイン）も見られる。仏師が手がけた像に自らの名前を記した初めての例としても、重要な作。

日本で最もその名を知られる仏師・運慶。

生年は定かではないが、12世紀半ばの平安時代後期と推測されている。出自や嫡流が重んじられた当時、傍流ながら奈良仏師の系統に属し、工房運営にも手腕を発揮した康慶の嫡男である運慶は恵まれた環境にあった。そこから、仏師として研鑽を積む。

奈良・円成寺の大日如来坐像は、現存する運慶の最初の作品だ。運慶20代半ばとみられるデビュー作で、この若さにしてすでに、体軀を立体的に把握し、的確に表現する能力を備えていたことがわかる。さらに、台座裏には制作記録と名前が書かれた墨書銘も残っており、仏師が自身の名を像に記した初例としても、重要とされている。

円成寺の仏像制作から4年後、彼の運命

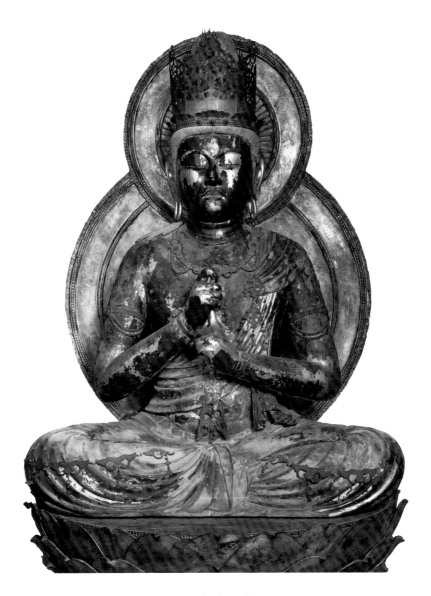

大日如来坐像
だいにちにょらいぞう

運慶

国宝　安元2年(1176年)　木造、漆箔、玉眼　像高98.8cm
奈良　円成寺

運慶の最初期の作品。胸前の高い位置で智拳印（ちけんいん）を結ぶ。張りのある若々しい体、高く結い上げた髻（もとどり）や見事な毛筋彫りなど、瑞々しい感性と卓越した技量、あふれんばかりの才能がうかがえる。体軀のバランスを立体的に把握する感覚と、的確な人体表現がなされる高度な技量は、すでにこの頃から。

写真：飛鳥園

を大きく変える出来事が起こる。治承４年（１１８０年）の、平氏による南都焼き討ちだ。この兵火で東大寺、興福寺の大半が灰燼に帰し、東大寺の大仏ほか奈良時代以来の建造物や古像が失われた。しかし、復興に伴う造像は運慶に活躍の場を提供することにつながり、鎌倉彫刻の傑作が誕生する。

建久７年（１１９６年）に東大寺大仏殿内の両脇侍・四天王像を一門で制作後、ほどなくして康慶は没する。棟梁を引き継いだ運慶は、９世紀につくられた京都・東寺講堂の諸像を修理する機会を得る。修復を通じて名作に学んだ経験は、以降の表現に影響を与えたはずだ。建仁３年（１２０３年）には東大寺南大門の金剛力士像造立の指揮を執り、その功績に対し、上位の僧侶や仏師に授けられる法印位が奈良仏師として初めて与えられた。名実ともに、造仏界の第一人者に名を連ねたのだ。

そうして名声を得たであろう運慶は、晩年、幕府要人のための造像に徹したようだ。一方、長男の湛慶は、上皇や中央貴族など京都のための造像を担う。時は、まさに承久の乱直前。幕府による政権はまだ盤石でなく、京都の公家政権と幕府の武家政権の覇権争いが勃発する緊張状態にあった。武公のいずれが勝っても一門が生き残れるよう、運慶は戦略的に仕事を息子と分けたのではないか。そこには、権力者と深い信頼関係を築き、時代の変化を見極めるリーダーの姿を見ることができる。

神奈川・称名寺の塔頭光明院には、運慶最晩年の作である大威徳明王坐像がある。像高２１cm余りの小像だが、量感もあり、静かに威厳に満ちた表情だ。円成寺の大日如来坐像から４０年、老いてなお衰えぬ運慶の気迫と確かな技には驚かされる。この造像から７年後、常に新しい表現を果敢に追求し、鎌倉という新しい時代に、新しい仏の表現を生み出した仏師運慶の豊かな人生は、幕を閉じた。

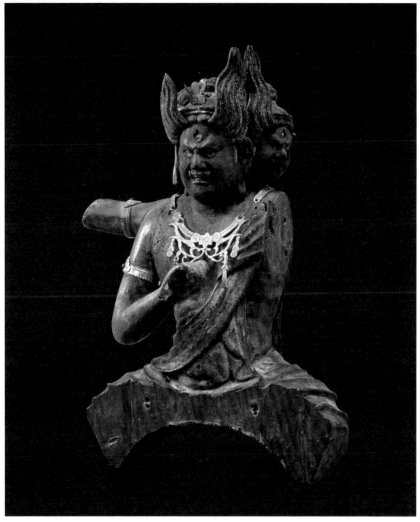

大威徳明王坐像
だいいとくみょうおうざぞう

運慶

重要文化財　建保4年(1216年)
木造、彩色、截金、玉眼　像高21.3cm

神奈川　光明院

現存する運慶の最晩年の作品。材の一部を失うが、もとは六面六臂（ろっぴ）六足で水牛に乗る姿だったとされる。納入品の文書の奥書によれば、二代将軍源頼家・三代将軍実朝の養育係を務めた大弐局（だいにのつぼね）が発願。小像だが抑揚のある体、玉眼を使用した端正な顔立ちなど運慶の特徴を示す。

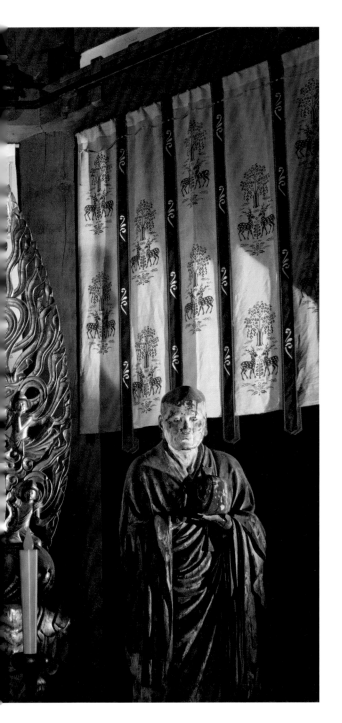

大仏師がたどり着いた、仏像表現の新境地。

弥勒如来坐像（中央）、無著菩薩立像（右）、世親菩薩立像（左）

みろくにょらいざぞう、
むじゃくぼさつりゅうぞう、せしんぼさつりゅうぞう

運慶

国宝　建暦2年（1212年）頃
弥勒如来：木造、漆箔
無著菩薩・世親菩薩：木造、彩色、玉眼
像高 弥勒如来：141.9cm、
無著菩薩：194.7cm、世親菩薩：191.6cm
奈良　興福寺　北円堂

興福寺復興造営の総仕上げと言える北円堂には、運慶総指揮のもと、一門を率いてつくりあげた運慶仏の最高峰が安置される。弥勒如来を中心に、古代インドの兄弟学僧である無著・世親像が両脇に立つ。無著像は運慶の六男の運助が、世親は五男の運賀が造像を担当。

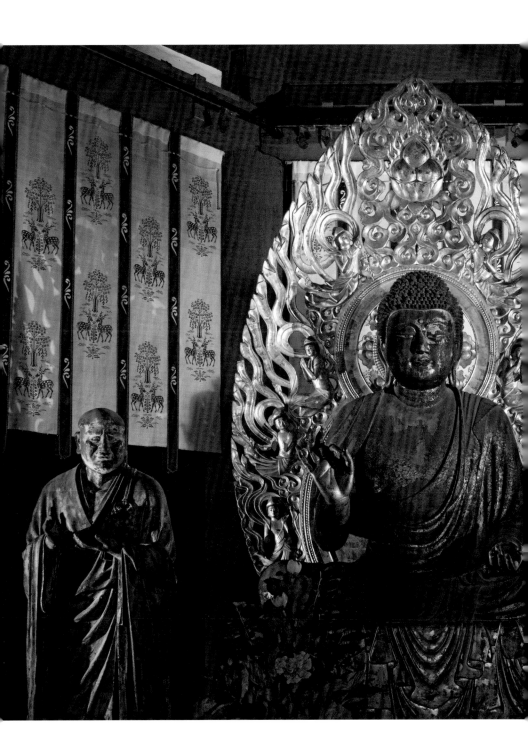

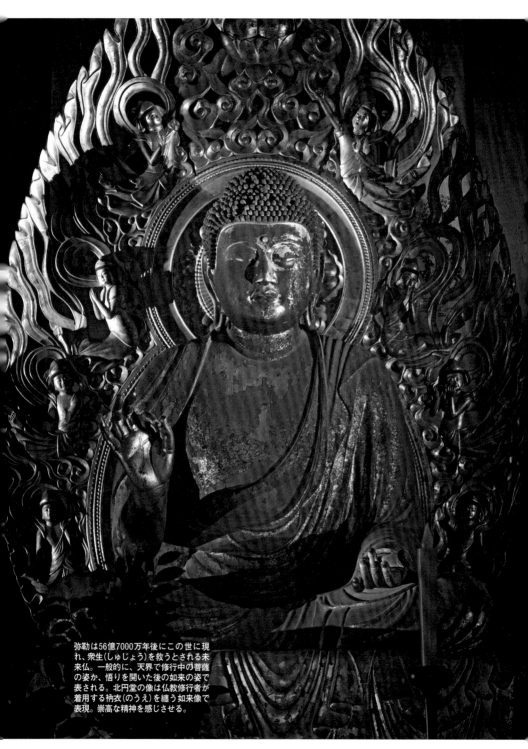

弥勒は56億7000万年後にこの世に現れ、衆生(しゅじょう)を救うとされる未来仏。一般的に、天界で修行中の菩薩の姿か、悟りを開いた後の如来の姿で表される。北円堂の像は仏教修行者が着用する衲衣(のうえ)を纏う如来像で表現。崇高な精神を感じさせる。

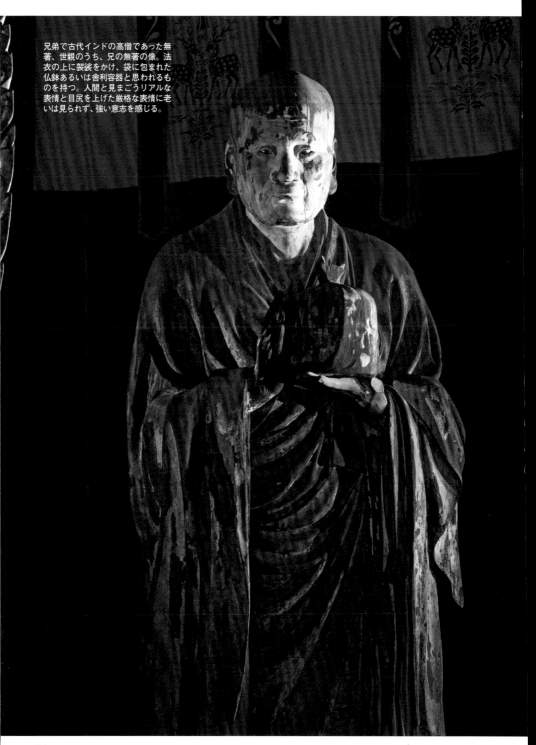

兄弟で古代インドの高僧であった無著、世親のうち、兄の無著の像。法衣の上に袈裟をかけ、袋に包まれた仏鉢あるいは舎利容器と思われるものを持つ。人間と見まごうリアルな表情と目尻を上げた厳格な表情に老いは見られず、強い意志を感じる。

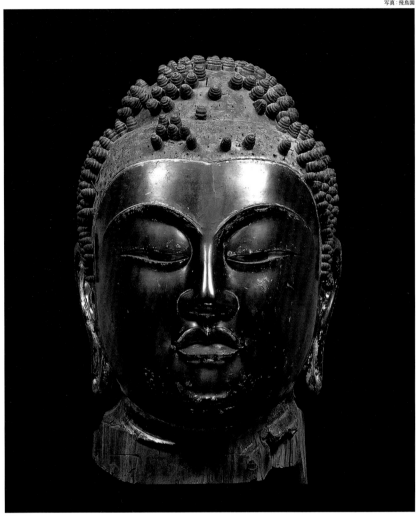

仏頭（釈迦如来像頭部）

ぶっとう

運慶

重要文化財　文治2年（1186年）　木造、漆箔　高98㎝

奈良　興福寺

材を合わせた接合面の墨書によって興福寺西金堂の本尊・釈迦如来像だと知られ、近年の研究で運慶の作とされた。江戸時代の享保年間の火災で頭部のみ救出され、現在は国宝館に安置。父康慶の南円堂諸像の完成より3年前につくられ、運慶が担当した北円堂諸像完成より26年前の作。張りのある頬やのびやかな眉、引き締まった目鼻立ちなど、若かりし頃の清新な作風がうかがえる。興福寺の復興造像に早い段階から運慶が関わっていたことを示す、貴重な作品。

天平の名刹で、運慶が指揮した最高峰の像。

和銅3年（710年）の平城京遷都に伴い、藤原氏の氏寺として藤原不比等が創建した興福寺。南都の中核、そして法相宗大本山として多くの学僧を育み、天平文化をいまに伝える名刹だ。

阿修羅像で有名な八部衆や十大弟子など、奈良時代より伝わる天平彫刻の宝庫であり、康慶・運慶親子をはじめ慶派仏師が手がけた鎌倉彫刻の最高峰のものが残る寺としても知られる。

運慶が興福寺の諸像を手がけた所以は、治承4年（1180年）の南都焼き討ちによる伽藍の焼失に遡る。その後に復興計画が立てられ、各堂宇の造像を受けもつ大仏師も決められた。南円堂は運慶の父康慶が、東金堂は本尊を除く諸像を康慶の弟子とみられる定慶が担当する。そして、主要伽藍で最後の再建となった北円堂は、運慶に任された。さらに近年、現在国宝館にある仏頭は、元西金堂の本尊・釈迦如来像の頭部で運慶作であるとわかり、西金堂の造像にも運慶が関与していたことが判明。鎌倉期の復興造像には、慶派一門が大きく関わっていたのだ。

運慶は父亡き後、一門の棟梁として北円堂の造像の総指揮を執る。本尊・弥勒如来坐像の台座内部にある墨書銘によると、弥勒如来は源慶と静慶という運慶一門のベテラン仏師、四天王像と無著・世親像の6軀は運慶の息子6人が1軀ずつ、両脇侍像は運慶一門とみられる仏師が担当したという。興福寺寺務老院の多川俊映さんは、この3軀の意味を語る。

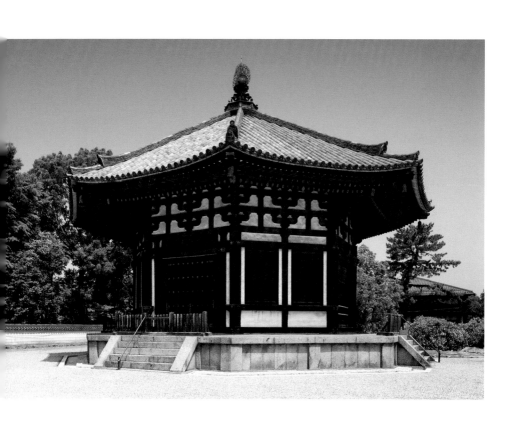

「興福寺は法相宗の大本山として、唯識という教学を立てています。大乗仏教の代表的な考え方のひとつで、すべての物質的なものを心で認識する教義です。これを大成させた僧が古代インドの兄弟学僧、無著と世親です。

無著は唯識を弥勒から学んだとされます」

特別開帳時以外は立ち入りを禁じる聖なる空間で、56億7000万年後に悟りを開いた弥勒と、その両脇に実在する人のごとく佇む無著・世親像。北円堂内で尊像と対峙すると、厳かに前を見据える弥勒如来と、玉眼の瞳が人間のように輝く無著・世親の視線がこちらを捉える瞬間がある。三像の気宇壮大な姿に圧倒され、人知を超えた存在であることを思い知らされるだろう。

作風は、量感や力強さを控え、過剰なものを一切削ぎ落とした表現に徹する。弥勒如来は願成就院の阿弥陀如来に比して痩身で、衣文線は穏やかに流れる。無著・世親像は兄弟の年齢差の表現を、しわの丸みや前屈する姿

北円堂

国宝　承元4年(1210年)　奈良　興福寺

境内の北西に位置する八角形の御堂。藤原不比等の一周忌追善のため、養老5年(721年)、元明上皇と元正天皇によって建立され、2度の焼失・再建を経て現在の姿となった。鎌倉時代の再建当初の姿をいまに残す、貴重な建物。

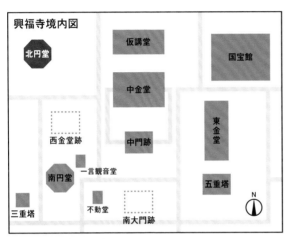

興福寺境内図

北円堂／仮講堂／国宝館／中金堂／西金堂跡／中門跡／東金堂／一言観音堂／南円堂／五重塔／不動堂／南大門跡／三重塔　N

2018年に再建落慶法要を迎えた中金堂を中心に、東に東金堂と五重塔、西に北円堂と南円堂などが立つ。

勢など、微細な差に抑えている。いずれも運慶が極めた仏の姿の集大成と言っていい。いずれも運慶が極めた仏の姿の集大成と言っていい。

運慶による北円堂再建から800年余り。

江戸中期に焼失した中金堂が、2018年に再建落慶を迎えた。運慶が活躍した頃の興福寺伽藍がよみがえったということに、高揚感を抑えきれない。

興福寺 Kohfukuji

●奈良県奈良市登大路町48
☎0742・22・7755
拝観時間　国宝館・東金堂・中金堂：9時〜17時　無休
㊑国宝館：一般￥700
東金堂：一般￥300
中金堂：一般￥500
※いずれも拝観は閉館の15分前まで、境内の見学は自由
www.kohfukuji.com

東国武士と出会い、ダイナミックな作風に。

伊豆箱根鉄道の韮山駅から西南に進むと、守山を背にして古刹の山門が現れる。源頼朝の義父で、のちの鎌倉幕府の初代執権・北条時政が、北条氏の氏寺として建立した願成就院だ。

創建は文治5年（1189年）。江戸時代中期の修理で毘沙門天立像と不動明王立像の像内から、また1977年の修理で矜羯羅童子と制吒迦童子の像内から取り出された木札の墨書銘により、これらの像が運慶作だと判明した。諸像は寺院建立の3年前の文治2年（1186年）につくり始められたとあり、これは運慶と東国武士とが関わった最も早い作例である。

願成就院の住職、小崎祥道さんは阿弥陀如来坐像についてこう考える。

「この寺の像をつくる1年前、頼朝が源氏の氏寺として鎌倉に勝長寿院を建て、阿弥陀如来が本尊だったそうです。時政はその前例にならい、願成就院でも阿弥陀如来をお祀りしたのではないでしょうか」

勝長寿院は、奈良仏師の正系である成朝が鎌倉に下向して造像した寺院。覇権争いが繰り広げられる激動の時代に、いち早く東国武士との関係を構築した奈良仏師の戦略が垣間見える。

重量感あふれる体軀、深浅自在に幾重も彫られた衣文線。本尊・阿弥陀如来の雄大さは、平安時代後期に多い穏やかな作風とは異なる、新しい時代の新しい仏像の特徴と言える。

指先は失われているが、胸前に両手を掲げて指で円をつくる「説法印(せっぽういん)」を結ぶ手と腕は、肉感的で力強い。顔は両眼から鼻にかけて補修されており、現在は彫眼だが、当初は玉眼であった。

不動明王は両肘を曲げて胸の高さに上げ、重心を高く取り、たくましい上半身を強調する。不動明王に付き従う矜羯羅童子、制吒迦童子は、経典ではそれぞれ「従順」と「悪性」の者とされ、矜羯羅はつぶらな瞳で前を見て直立しているのに対し、制吒迦は強情そうな面構えでいまにも駆け出しそうだ。

鎧に覆われた肉体が目を引く毘沙門天は、引き締まった腰を大きく左にひねり、躍動感ある姿で立つ。シンプルな甲冑のデザインから察するに、運慶は装飾よりも、身体の動きに意識が向いていたようだ。

気迫にあふれ、独自の表現に満ちた仏像は緊張感がある。これらの像は、運慶が鎌倉という新時代の権力中枢と関係を築き、その後

静岡 顕成就院

1977年の修理の際に二童子の像内から取り出された国宝附 五輪塔形木札。運慶作であることが記される。

の飛躍へとつなげた記念碑でもあるのだ。

毘沙門天立像（右）

びしゃもんてんりゅうぞう

運慶

国宝　文治2年（1186年）
木造、古色塗り、玉眼　像高148.2cm
静岡　願成就院

阿弥陀如来坐像（中央）

あみだにょらいざぞう

運慶

国宝　文治2年（1186年）
木造、漆箔　像高142cm
静岡　願成就院

不動明王立像（左・中央）、
矜羯羅童子立像（左・右）、
制吒迦童子立像（左・左）

ふどうみょうおうりゅうぞう、
こんがらどうじりゅうぞう、
せいたかどうじりゅうぞう

運慶

国宝　文治2年（1186年）
像高 不動明王：137.2cm、
矜羯羅童子：74.4cm・制吒迦童子：83.5cm
静岡　願成就院

阿弥陀如来坐像を中心に、毘沙門天立像、
不動三尊像が揃う大御堂。力強く、堂々
とした写実的な立体表現が、観る者を
圧倒する。阿弥陀如来が胸前で結ぶ印
相「説法印」は、この時代には比較的珍
しい。毘沙門天は豊かな肉体を鎧の中
に封じ込めている。目を見開き気迫に
満ちた不動明王には、従順な矜羯羅と
活発な制吒迦が付き従う。

願成就院 Ganjoujuin

●静岡県伊豆の国市寺家83-1
☎055・949・7676
拝観時間：10時～16時
（受付は15時30分まで）
㊡火、水（祝日の場合は開館）、
7/30～8/3、8/15、12/24～12/31
㊷一般￥700
ganjoujuin.jp

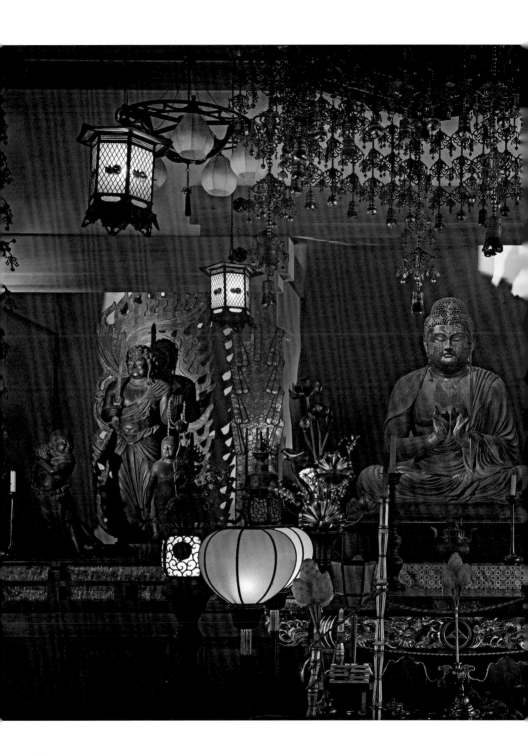

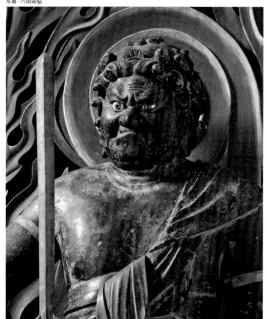

忿怒の形相で衆生を救う不動明王。への字に結んだ口の両端から牙を見せ、片目を細め、もう片方の目でにらみつける顔は平安後期の伝統的な形式を踏襲するが、頬の張りや、額や眉間の皺、ギラリと輝く玉眼の瞳は独自のリアリティだ。怒りを込めた不動明王の、迫力ある表情を生み出している。

<div style="text-align: right">

金剛山勝長寿院大御堂 浄楽寺｜神奈川県

さらなる飛躍へとつながった、静と動の諸像。

三浦半島の西側、相模湾を挟んで西方に富士山を望む地に立つ浄楽寺。ここは、伊豆で平氏打倒の挙兵をした源頼朝にいち早く応じ、鎌倉幕府の初代侍所別当となった和田義盛夫妻が発願した運慶仏が伝わる寺院だ。現在、収蔵庫に本尊・阿弥陀如来坐像が安置され、観音・勢至菩薩の両脇侍立像、不動明王立像と毘沙門天立像が随侍する。

阿弥陀如来は、引き締まった身体、張りのある頬などに重量感がみなぎり、厳かな眼差しで前を見つめる。付き従う両脇侍立像は髻を高く結び、腰をわずかにひねる。控えめな動きで静かに立つ不動明王に対して、毘沙門天は大きく腰を左に振り、裾を翻しながら邪鬼を踏む。美しい背中のラインに至るまで、仕

</div>

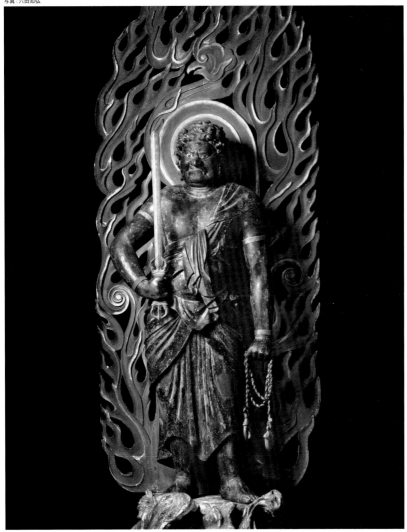

不動明王立像
ふどうみょうおうりゅうぞう

運慶

重要文化財　文治5年(1189年)　木造、古色塗り、玉眼　像高135.5cm

神奈川　浄楽寺

平安時代後期以来の伝統的な形式で表される不動明王像。左手は下げて
衆生救済の象徴とされる羂索(けんさく)を持ち、右手は肘を曲げて腰前で
剣を持つ。広い肩幅、厚い胸板などたくましく表現された身体と、全体的
に動きを抑えた重量感ある立ち姿に、内に秘めた力強さを感じる。

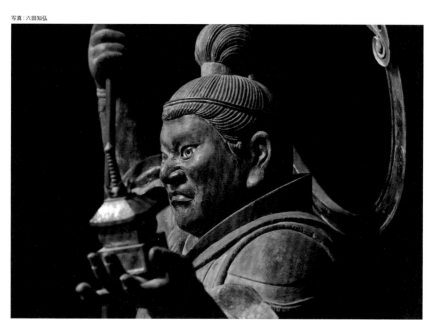

つり上がった眉や目尻、固く結んだ口元、静かに遠くを見据えるその表情は、威厳に満ちた凛々しさを醸し出す。骨格に沿って忠実につくられる造形、玉眼を用いて輝く瞳などは、人々を守る守護神というよりは人間のようだ。東国武士がモデルなのだろうか。

上がりに抜かりはない。

さらに、この阿弥陀如来は、「上げ底式内刳り」の最も早い作例とされている。像内の膝の高さで体幹部材の底板をくり残す技法で、最終的に像内の底が密閉されるために納入品を確実に保管できる、運慶オリジナルの技法だ。

実は納入品が発見されるまで、これらの仏像が運慶作だとは断定ができなかった。しかし、願成就院よりも早い一九五九年に行われた調査で、毘沙門天の像内から木札を発見。裏面の墨書には、文治５年（1189年）、運慶が一門を率いてつくったことが明記されていた。また、阿弥陀如来と両脇侍３軀の像内にも、毘沙門天の木札と同じ筆跡の墨書があることが確認された。さらに、一九七〇年には不動明王の像内からも同じ内容の木札が見つかる。

昭和に入ってからの研究でなによりも興味深い点は、運慶と東国武士との関係性が明ら

64

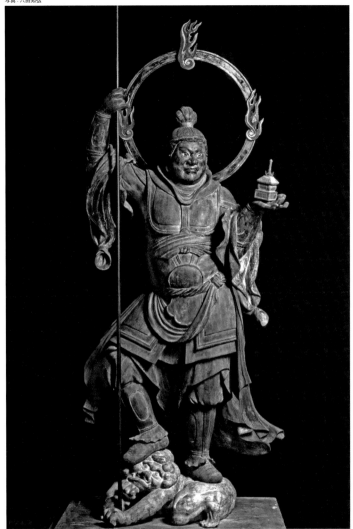

毘沙門天立像
びしゃもんてんりゅうぞう

運慶

重要文化財　文治5年(1189年)　木造、古色塗り、玉眼　像高140.5cm

神奈川　浄楽寺

動きを抑えた不動明王とは反対に、身ぶりが大きく勇ましい毘沙門天。右手は長い棒状の戟（げき）を握り、左手は胸まで上げて宝塔を掲げる。風になびくように流れる裾の軽やかさ、右膝を曲げて邪鬼を踏む力強さに、戦いに馳せ参じる覚悟を決めた武士の姿が重なる。

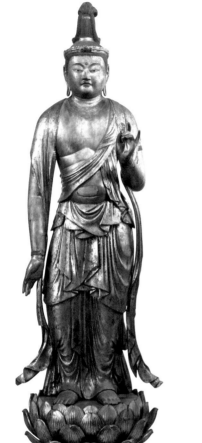

かになったことである。浄楽寺の仏像から発見された木札裏面の墨書銘には、こう書かれている。「大仏師興福寺内相応院勾当運慶小仏師十人」。「勾当」は庶務などの事務を担当する寺職を指すと思われる。「相応院」は、治承4年（1180年）の兵火による興福寺の伽藍焼失リストにその名がある子院。「相応院に属し興福寺の勾当である運慶が、小仏師10人を率いてつくった」と解釈することがで

き、運慶がこの当時、興福寺に所属していたことがはっきりとわかる。

その運慶が、東国武士の要請に応じて浄楽寺の造像を手がけた。その後、東大寺や東寺（教王護国寺）など源頼朝も支援した復興事業で、運慶が中心的役割を果たしていることを踏まえると、この頃の造像は運慶の人生を大きく変える、ターニングポイントだったと言えるだろう。

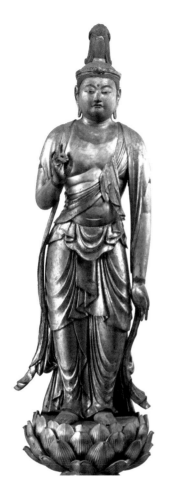

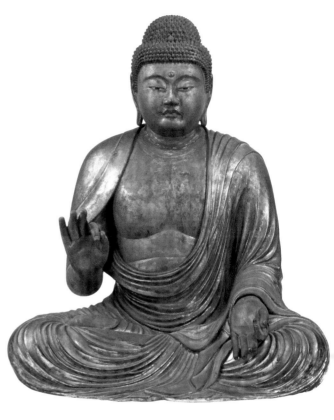

阿弥陀如来および両脇侍像
あみだにょらいおよびりょうきょうじぞう

運慶

重要文化財　文治5年(1189年)
木造、金泥塗り、漆箔
像高 阿弥陀如来:141.8cm、
左脇侍 観音菩薩(写真右):178.1cm、
右脇侍 勢至菩薩(写真左):177.1cm

神奈川　浄楽寺

阿弥陀如来を中心に、左右に観音・勢至(せいし)菩薩が並ぶ。複雑な衣文線が目を引く阿弥陀如来は、精悍な眼差しだ。両脇侍はやわらかい肉付きで、腰をひねって優雅に立つ。全身は金色に輝いているが、肉身の金泥と衣の漆箔は後補。三尊とも目は彫眼だ。

写真:浄楽寺

浄楽寺 Jorakuji

●神奈川県横須賀市芦名2-30-5
☎046・856・8622
拝観時間 本堂:8時〜17時頃
収蔵庫:10時〜15時(予約制)
㊎収蔵庫:一般￥500　※特別公開
時は￥200(10時〜15時、予約不要)
※運慶仏は3/3の「春の御開帳」と
10/19の「秋の御開帳」に一般公開。
その他、希望日の1週間前までにウェブサイトから予約をすれば拝観可能。入場時間は指定され、雨天の場合は公開中止。
www.jorakuji-jodoshu.com

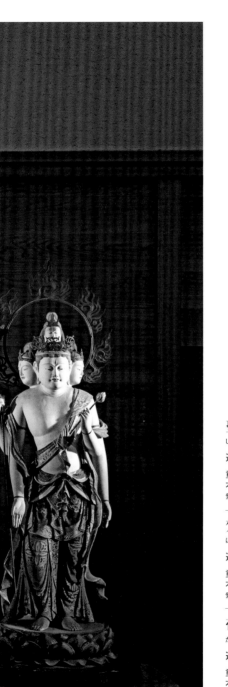

頼朝追善の三尊に見る、流麗なリアリティ

天台宗吉祥陀羅尼山薬樹王院 **瀧山寺** ｜愛知県｜

聖観音菩薩立像（中央）

しょうかんのんぼさつりゅうぞう

運慶

重要文化財　正治3年(1201年)
木造、彩色　像高174.4cm
愛知　瀧山寺　宝物殿

梵天立像（右）

ぼんてんりゅうぞう

運慶

重要文化財　正治3年(1201年)
木造、彩色　像高106.5cm
愛知　瀧山寺　宝物殿

帝釈天立像（左）

たいしゃくてんりゅうぞう

運慶

重要文化財　正治3年(1201年)
木造、金泥塗り、彩色　像高104.9cm
愛知　瀧山寺　宝物殿

68

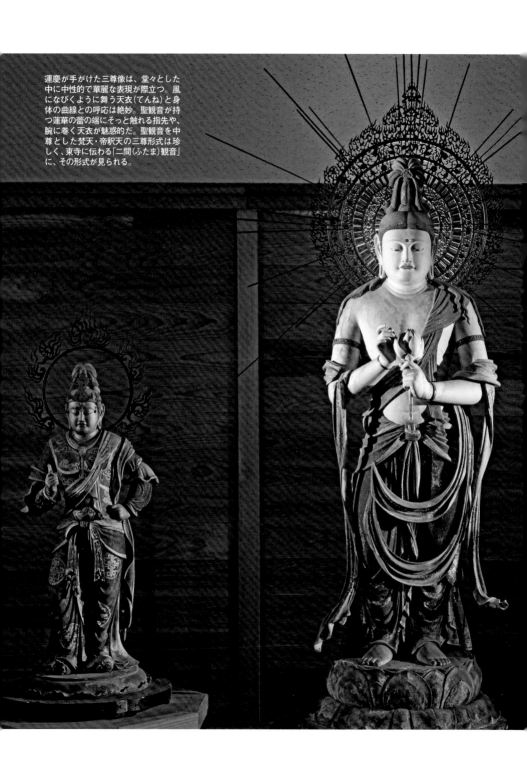

運慶が手がけた三尊像は、堂々とした
中に中性的で華麗な表現が際立つ。風
になびくように舞う天衣（てんね）と身
体の曲線との呼応は絶妙。聖観音が持
つ蓮華の蕾の端にそっと触れる指先や、
腕に巻く天衣が魅惑的だ。聖観音を中
尊とした梵天・帝釈天の三尊形式は珍
しく、東寺に伝わる「二間（ふたま）観音」
に、その形式が見られる。

「頼朝観音」。そう呼ばれる観音菩薩像が、瀧山寺にある。ここは、比叡山で修行を積んだ僧の仏承上人が、平安時代後期に本堂を建て中興した寺だ。

寺の歴史や諸堂の由来などを記した『瀧山寺縁起』によると、熱田大宮司季範の孫で、源頼朝の母方の従兄弟にあたるとされる式部僧都寛伝が、建久10年（1199年）1月に世を去った源頼朝の菩提を弔うために、寺内に惣持禅院を建立。三回忌にあたる正治3年（1201年）、運慶と息子の湛慶が、本尊の聖観音菩薩立像と脇侍の梵天・帝釈天立像をつくったと伝える。頼朝は幼い頃から聖観音を篤く信仰しており、この像を念持仏としていたことから、中尊に聖観音が選ばれたのだろう。

1978年に撮影された聖観音頭部のX線写真で、口裏あたりに針金で仕込まれた納入品を確認できる。『瀧山寺縁起』には、「聖観音は頼朝の等身像で、像内に遺髪と歯を納めた」とあり、これに該当するらしい。瀧山

住職の山田亮盛さんはこう話す。

「寛伝は、頼朝と従兄弟同士だったというだけでなく、日光山満願寺の座主への推挙をはじめ、さまざまな庇護を受けた頼朝に恩義を感じていたのだと思います。その強い想いから、聖観音を頼朝そのものにしたかったのではないでしょうか」

頼朝の菩提を弔うために運慶が手がけた三尊は、ふっくらとした厳かな顔立ちやメリハリのあるしなやかな体軀に、運慶の表現力の豊かさが表れている。聖観音は高く結い上げた髻、たゆたう天衣など、洗練された装飾が華やかさを演出する。布のドレープなど、写実性も見事だ。

4つの顔と4本の腕をもつ多面多臂の梵天は、右手に法具の独鈷杵を執る。立像と坐像の違いはあるが、平安時代前期につくられた東寺講堂の梵天・帝釈天像とよく似ている。瀧山寺の諸像に取りかかる数年前の建久8年（1197年）から翌年にかけて、運慶は東寺

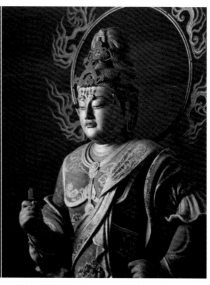

右：涼しげな顔立ちの帝釈天。上半身を甲で覆い、たすき状の条帛（じょうはく）と広がる袖付きの衣を身に着け、右手に独鈷杵を執る姿は、空海が構想した東寺講堂の帝釈天像に重なる。頭部や腕に付ける飾りなどに、装飾金具の細工が見られる。左：腰上まで落ちた天衣が艶めかしい聖観音の背部。宝珠形の金属製の光背は、内側を同心円で区画し、各々に唐草や放射光を透かし彫りした。頼朝観音の名にふさわしい格調と、高貴な人柄も感じさせる像。

写真：岡崎市教育委員会

聖観音の頭部X線写真。寺に伝わる『瀧山寺縁起』には、聖観音の像内に源頼朝の遺髪と歯を納めたと記されており、口元に映る影がその納入品と推定される。加えて像高は頼朝の等身と伝えられ、「頼朝観音」と呼ばれる。

瀧山寺 Takisanji

●愛知県岡崎市滝町字山籠107
☎0564・46・2296
拝観時間：9時〜17時
※季節によって変更あり　不定休
㊙一般￥400
takisanji.net

講堂諸像の修理を担っていることから、その影響を東寺に見ることもできそうだ。三尊とも、表面の彩色は近世に補われたものだが、頭飾や腕釧（わんせん）などの装身具は当初のもので、繊細な美しさをいまに伝えている。

装飾性に満ちた華やかさで、三尊像は見る者を魅了する。この造像から2年後、運慶は東大寺南大門の金剛力士像に着手した。

華麗から大胆へ。いかなる表現も我が物とした運慶の、次のステージが始まるのである。

運慶は仏の魂をデザインし、像内に秘した。

古くから仏像の内部に、釈迦の遺骨とみなされる仏舎利や、発願者らの祈りを込めて経などを納めることはあった。その後、平安時代後期に、定朝による平等院鳳凰堂の阿弥陀如来坐像などで、悟りの境地を満月の月輪にたとえて木で円盤状のものをつくった「心月輪」が納入された。鎌倉時代には、下から四角・円・三角・半円・円を積み上げて地・水・火・風・空の万物を象徴する「五輪塔」に、舎利を入れて仏像に納めた記録がある。

運慶の革新性は、これらのデザインや納め方においても顕著だ。願成就院の不動三尊像と毘沙門天像には五輪塔の形に（59ページ参照）、浄楽寺の不動明王像・毘沙門天像には心月輪の形に上部をカットした木札を納入。浄楽寺の阿弥陀如来像では、制作途中で像

内に納入品を入れて密閉する「上げ底式内刳り」という独自のやり方を採用した（64ページ参照）。

さらに運慶は、平面で表されていた心月輪や五重塔を新たにデザインし、立体化している。建久4年（1193年）頃の運慶の作とされる大日如来坐像（現、真如苑真澄寺蔵）のX線やCT写真では、上部が五輪塔の形の木札に加えて、水晶製と推測される心月輪や、五輪塔の形の舎利容器などが確認できる。これまで手がけた納入品に比べて、木札は厚みが増し、心月輪は球形の立体へと変化した。

晩年に運慶が手がけた興福寺北円堂の弥勒如来坐像（50ページ参照）では、納入品はより精緻なものに進化する。頭部内には厨子、木製五輪塔、経巻が配され、その高さ11cmの厨

大日如来坐像
だいにちにょらいざぞう

重要文化財　鎌倉時代　12世紀末
木造、漆箔、玉眼　像高61.6cm
東京　真如苑真澄寺

源頼朝と姻戚関係にあった鎌倉幕府
の御家人・足利義兼が建てた栃木・樺
崎寺（かばさきでら）下御堂の金剛界
大日如来像とされる。堂々とした体
軀、高く結った髻（もとどり）と髪筋
の見事な彫り、丸い頬に玉眼を嵌入
した精悍な顔立ちなどの表現の他、「上
げ底式内刳り」や納入品の特徴からも、
運慶作とする説が有力だ。

X線写真が示す像内。くり抜いた像内の底板の中央に、
上部を五輪塔の形につくった木札を立て、胸の位置
で金属製の蓮台に載せた水晶球の心月輪を木札に
固定。水晶製の五輪塔舎利容器は、手前にある支柱
に取り付けられた。木札は上部の輪郭が明確で、彩
色されていたと考えられる。

写真：真如苑真澄寺

子内には弥勒菩薩立像が納められた。　体部内
には、木製の蓮台の上に置いた球形の水晶製
の心月輪を、像の胸の高さで、蓮台の柄を背
部に差し込んで固定。これまでの、木札を底
板に立てる、また木札に固定するといった方
法とは異なる新しいやり方だ。心月輪のみが
体部内に浮かぶさまは、仏の深遠なる魂を簡
潔に表した、運慶による究極の仏像の像内空
間と言っていい。

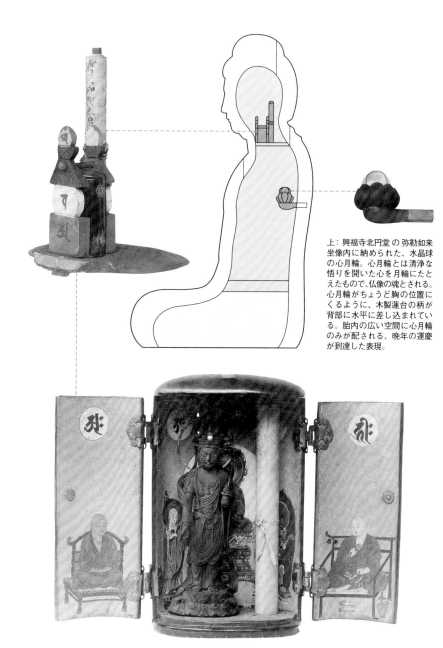

上：興福寺北円堂 の弥勒如来
坐像内に納められた、水晶球
の心月輪。心月輪とは清浄な
悟りを開いた心を月輪にたと
えたもので、仏像の魂とされる。
心月輪がちょうど胸の位置に
くるように、木製蓮台の柄が
背部に水平に差し込まれてい
る。胎内の広い空間に心月輪
のみが配される、晩年の運慶
が到達した表現。

弥勒如来坐像納入品

みろくにょらいざぞうのうにゅうひん

運慶

国宝　興福寺　北円堂

左上・下：昭和初期の北円堂弥勒如来坐像修理で明らかになった、像
の頭部内に置かれた納入品。板彫りの五輪塔に、仏像に入れると願い
が叶うとされる宝篋印陀羅尼経（ほうきょういんだらにきょう）の経巻
が添えられ、五輪塔で挟まれた厨子に、緻密な白檀の弥勒菩薩像が納
められていた。これらは修理後、像内に戻された。（50ページ参照）

写真：『日本彫刻史基礎資料集成　鎌倉時代　造像銘記篇 第２巻』中央公論美術出版 2004年より転載

運慶と快慶。

快慶篇

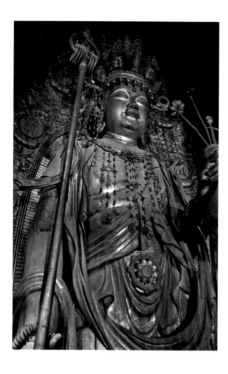

**十一面
観音菩薩立像**

じゅういちめんかんのんぼさつりゅうぞう

実清・運宗・運海

重要文化財　天文7年（1538年）
木造、漆箔　像高1018cm
奈良　長谷寺

建保7年（1219年）に寺の本尊
である十一面観音菩薩像が焼
失。そこで快慶は依頼を受け、
高さ8m近くもの巨像を弟子
を率いてわずか33日間で仕上
げたという。快慶作の像は弘
安3年（1280年）の火災で失わ
れてしまい、この写真の本尊
は室町時代につくられたもの。
弟子の長快が忠実に模した像
が、三重のパラミタミュージア
ムに残る。

写真：奈良 長谷寺

仏に人生を捧げ、一弟子から慶派のスターへ。

躍動感あふれる力強い作風の運慶に対し、万人が手を合わせたくなるような、優美で気品ある仏像を数多く残した快慶。慶派の直系である運慶が、早くから僧綱位を得て一門を率いた一方、快慶は弟子筋ながら徐々に才能を発揮し、運慶と並び称される名声を得た。

慶派一門でも異色の経歴をたどった快慶の創作活動には、どんな背景があったのだろうか。

ふっくらした身体つきに、穏やかで優しげな口元。文治5年（1189年）、ボストン美術館所蔵の弥勒菩薩立像は、現存する快慶の最初期作品だ。彼の生没年は明確ではないが、運慶とほぼ同時代を生き、運慶の父康慶の弟子として活動を始めたとみられる。

康慶の影響を受けつつも、独自の作風の片鱗をのぞかせるこの作品から3年後、醍醐寺

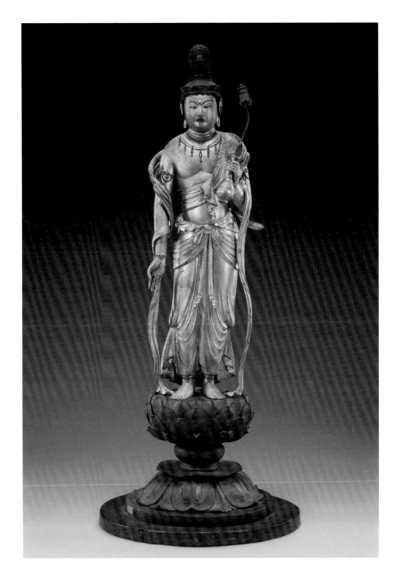

弥勒菩薩立像
みろくぼさつりゅうぞう

快慶

文治5年(1189年)　木造、漆箔　像高106.6cm

アメリカ　ボストン美術館

控えめな肉取りに、快慶の初々しさが感じられる作品。衣の表現は自然で、快慶の様式美はまだ確立されていない。目鼻立ちは穏やかで、その静かな表情の中に漂う気品が、のちの端正な作風を予感させる。興福寺に伝来した仏像であることが判明しており、岡倉天心の所有を経た後にボストン美術館に渡った。

写真：ボストン写真館

の弥勒菩薩坐像（96ページ参照）で、端正で洗練された快慶らしい作風が開花。この像に記された「巧匠𑖀阿弥陀仏」（アンは梵字）の名は、快慶の人生におけるキーパーソン、重源との関わりを示すものだ。

熱烈な阿弥陀信仰者だった僧・重源に共鳴した快慶は、重源を宗教上の師と仰ぎ、「𑖀阿弥陀仏」の号を授かる。重源の引き立てなどもあり、東大寺南大門金剛力士像ほか東大寺の復興で一門による造像の中核を担うなど、飛躍的に活動の幅を広げていった。

戦乱や飢饉で荒廃した世が続いていた当時、人々が仏に救いを求める気持ちは、現在では想像もつかないほど切実だったことだろう。快慶は重源の活動を支え、人々を極楽浄土に導く阿弥陀如来像を数多く手がけていく。なかでも、東大寺俊乗堂の阿弥陀如来立像は、平明な美しさを極めた傑作と誉れ高い。仏を彫り出す仏師に信仰心は不可欠だが、職業としての枠を超えた信仰活動に生涯を捧げ

たのが快慶だった。

建仁3年（1203年）には「法橋」、その数年後には「法眼」という僧綱位を得る。重源没後は朝廷関連の造像もより増えていき、快慶の名声はさらに高まっていく。後年は、慶派の一員というより弟子を率いた独自の工房での活動が増え、晩年には弟子たちとともに、長谷寺の十一面観音像の再興にも携わった。由緒ある霊像として名高い像の再生を託されたことについては、「当世に肩を並べる人ほとんどなく、その身は浄行である」と称されているほど。浄行、つまり〝仏の教えに従った清浄な行い〟との言葉通り、常に篤い信仰心とともに仏をつくり続けた生涯だった。

快慶が確立した阿弥陀如来立像の形式美は、のちの世まで理想の姿として継承されていく。時代を超えて愛されていった美しき仏像は、快慶の祈りのこころの結晶なのだ。

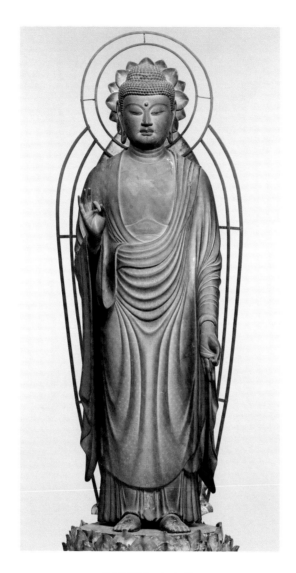

阿弥陀如来立像
あみだにょらいりゅうぞう

快慶

重要文化財　建仁3年(1203年)　木造、金泥塗り、截金　像高98.7cm
奈良　東大寺　俊乗堂

重源が私財を投じて快慶につくらせ、願主の僧・寛顕(かんけん)の臨終の際にかたわらに安置された、臨終仏であるとも伝えられる。丸みのある身体の量感のリアリティと、表面に施された衣文線の装飾美のバランスが絶妙で、快慶作の阿弥陀如来立像の中でも傑作と言われている。衣の上から施された截金は、承元2年(1208年)のもの。

写真：奈良国立博物館（撮影：佐々木香輔）

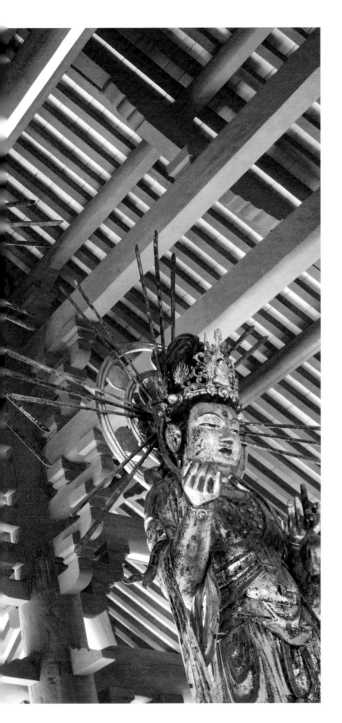

極楽から雲に乗って現れる仏を、光で演出。

極楽山 浄土寺 兵庫県

阿弥陀如来および両脇侍像

あみだにょらいおよびりょうきょうじぞう

快慶

国宝　建久6年（1195年）
木造、漆箔
像高 阿弥陀如来：530cm、
左脇侍 観音菩薩（写真右）、
右脇侍 勢至菩薩（写真左）：各371cm

兵庫　浄土寺　浄土堂

夕刻の西日に照らされると、阿弥陀三尊像が金色に輝く。三尊が雲に乗って極楽浄土から人々を迎えに来る「来迎」の姿を表現したもので、宋画の阿弥陀三尊をもとに造像したと伝えられる。やや四角ばった顔や長い爪なども、当時の最先端であった宋風の表現だ。

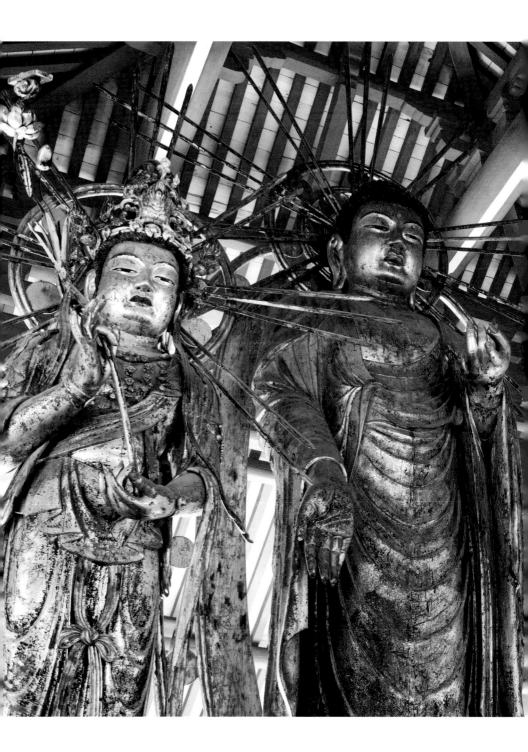

夕刻の斜光が差し込むと、ほの暗かった堂内の西側がにわかに明るくなる。みるみるうちに光が増し、天井の朱塗りの梁などが燃えるように照らされると、3軀の巨大な仏像が燦然と輝き出す。まぶしい逆光が雲座をかすませ、光の強弱とともに影も揺らめき、まるで雲に乗って浮かんでいるかのようだ。その光景は、まさに遥か浄土から人々を迎えに来た阿弥陀如来の姿である。鎌倉時代の人々は、ひれ伏さんばかりに驚いたのではないだろうか。

この金色に輝く阿弥陀三像立像が伝わる浄土寺の浄土堂は、快慶と重源との深い結び付きから生まれたものだ。早くから重源を師と仰ぎ、阿弥陀如来に救いを求める浄土信仰に篤かった快慶は、「同行衆（どうぎょうしゅう）」と呼ばれる信仰のネットワークの一員として、重源の活動を支え続けた。

その代表的なものが、東大寺の復興事業と並行して行われた「別所（べっしょ）」のための造仏であ

る。別所とは、布教活動を行いつつ、東大寺復興の支援を募る拠点として、重源が各地に造立した寺院。快慶は別所における造仏の多くを任されていた可能性があるが、造立当時の仏堂と尊像とがともに残る例は、播磨別所であった浄土寺の浄土堂のみである。

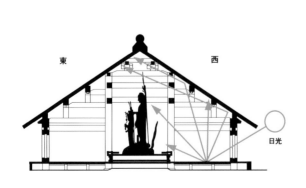

東　西

日光

浄土堂の西面に並ぶ蔀戸（しとみど）から入った西日が、床面で反射、拡散して天井に届き、さらにその光が天井に反射して三尊像を照らす仕組みだ。

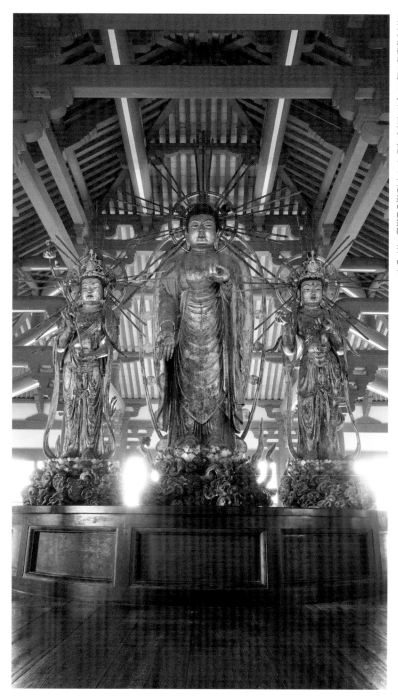

梁や垂木を見せた高い天井は、大仏様建築の特徴のひとつ。迫力のある空間が、巨大な三尊像の存在感を引き立てる。像をしっかりと安定させるため、三尊の根幹材は床まで伸び、貫（ぬき）によって互い違いに連結されている。

浄土から雲に乗って人々を迎えに来る、「来迎」の阿弥陀如来を安置する仏堂は、一般的に東を正面として建てる。それは、西の果てにあるとされる極楽浄土の方角に向かって拝むためである。さらに、重源は驚くべき仕掛けを考えた。西側に蔀戸という格子状の釣戸を配し、ドラマティックな光の演出を図ったのだ。夕方になると西日が蔀戸を通して斜めに差し込み、床に反射して天井に当たった光が、三尊像を照らすというプランだ。

この舞台さながらの演出を可能にしたのは、重源が東大寺の復興でも用いた、「大仏様」と呼ばれる建築に特徴的な構造。天井板を張らず、梁や桁木をそのまま見せる化粧屋根裏は、巨像が映えるダイナミックな空間を生んだ。加えて、屋根裏の高さと傾斜角度が、床からの光を仏像に当てるよう、絶妙に設計されているのだ。

こうした劇的な演出が最大限に映える仏の姿を、快慶は見事に具現化した。高さ5mを超える阿弥陀如来像と、両脇侍像がたたえる慈愛に満ちた眼差しや厳かなオーラに、どれだけの人々が魅入られたのだろう。丸みのある体躯の輪郭を引き立たせる衣文線が、光の移り変わりで表情を変えるさまも美しい。阿弥陀如来の来迎の像として、衣の陰影の揺らめきは三尊が近づいてくる動きのようにも感じられる。

浄土寺には、快慶が手がけた裸形の阿弥陀如来像と多くの菩薩面も残されているが、これらは重源が行った「来迎会」で用いたようだ。来迎会とは、阿弥陀如来が臨終間際の人を極楽に迎えるため降臨する場面を演劇的に表す法会。東大寺の再興で手腕を発揮した重源は、当代きっての演出家とも言える。

卓越した演出家と稀代の仏師は、電気もない800年前に、光に満ちて来迎する阿弥陀如来を出現させた。その崇高さは、現代の私たちも心を打たれる圧倒的なものだ。

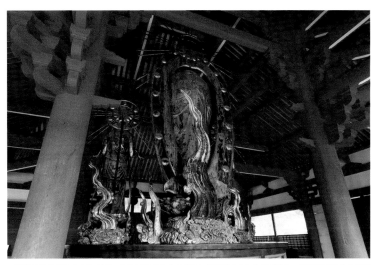

三尊像は浄土堂の中央に安置。像の周囲を歩き360度から鑑賞することができる。写真は背後からのアングル。台座の雲が上のほうになびくさまは、正面から逆光で見ると、83ページのようにドラマティックだ。

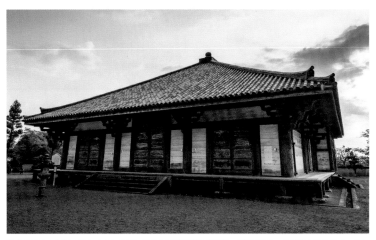

浄土寺の浄土堂は、東大寺の南大門と並ぶ大仏様建築の代表格。軒反りのない直線的な屋根をもつシンプルな外観だが、内部は化粧屋根裏をはじめ、太い円柱や梁、肘木などの部材をあらわにした力強い空間だ。

その6 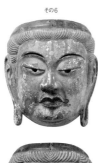 その4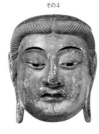

菩薩面
ぼさつめん

快慶

重要文化財　建仁元年(1201年)
木造、彩色　長さ17.8〜20.8cm
兵庫　浄土寺

来迎会の時に使われる面で、この面をつけて菩薩装束を着た人々が、如来像とともに練り歩く。当初は27面あったが、現存するものは26面のみ。面によって表情が異なる理由は、快慶工房で複数の仏師が分担制作したためだと考えられる。現在の彩色は後世に施されたものだが、当初も髪は青く、肌は金泥塗りであったのではないかと推測されている。

写真：奈良国立博物館（撮影：佐々木香輔）

その17 その20

阿弥陀如来立像 (裸形)
あみだにょらいりゅうぞう

快慶

重要文化財　建仁元年(1201年)
木造、漆箔　像高226.5cm
兵庫　浄土寺

快慶らしい切れ長の目をもつ如来像は、来迎会という法会のためにつくられたと考えられる。阿弥陀如来が来迎する場面を演劇的に表す法会で、この像に衣製の法衣を着せ、台車に乗せて動かし、浄土から現世へ、現世から浄土へと往復する様子が演じられた。現在も「練り供養」などの名で行う寺もあり、浄土寺でも昭和初期まで続けられていた。

写真：奈良国立博物館（撮影：森村欣司）

浄土寺 Jodoji
●兵庫県小野市浄谷町2094
☎0794・62・4318(歓喜院)
拝観時間4月〜9月：9時〜12時、
13時〜17時
10月〜3月：9時〜12時、
13時〜16時　㊡12/31、1/1
㊖一般￥500

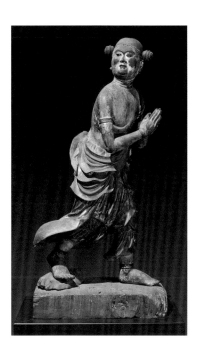

善財童子立像
ぜんざいどうじりゅうぞう

快慶

国宝　承久2年（1220年）頃
木造、彩色、截金、玉眼
像高134.7㎝
奈良　安倍文殊院

善財童子は文殊菩薩の脇侍のひとりで、『華厳経』に登場する少年。文殊菩薩に出会って仏教に目覚め、悟りを得るために各地の善知識と呼ばれる指導者を訪ね歩く旅に出ることで知られる。この像は、渡海文殊一行の先頭を行く善財童子が、ふと振り返った時のあどけない表情を捉えたもの。翻る衣が、海上を進んでいく動きを見事に表現している。

写真提供：安倍文殊院

颯爽と大海原を渡る文殊菩薩に、圧倒される。

穏やかで端麗な姿が快慶仏の魅力だが、安倍文殊院の文殊菩薩はとにかく凛々しい。大きく切れ長の目、すっと通った鼻筋、ふくよかだが引き締まった唇。右手に剣を持ち、大きな獅子にまたがって4人の侍者を従えている姿が、さらに颯爽とした雰囲気を漂わせる。

安倍文殊院の本尊である文殊菩薩騎獅像と脇侍たちは、雲に乗って大海原を渡る情景を表していることから「渡海文殊」とも呼ばれる。そのルーツとされるのは、文殊菩薩の聖地である中国の五台山を描いた宋画だ。両肩下で左右に張り出す形が特徴的な裓襠衣と呼ばれる衣などに、宋画などの影響をみることができる。

この造像もまた、快慶が重源と活動をとも

にする中で行われたもので、重源は文殊菩薩にも篤い信仰心を抱いていたことが知られている。

重源は宋に3度渡ったと述べているが、その目的のひとつは、五台山への参詣だったという。それほどまでに文殊信仰が深かったことに加えて、造像の背景には、文殊菩薩の化身ともたたえられた高僧・行基への崇敬の念もあったと思われる。行基は、奈良時代の東大寺創建時に、勧進によって大仏建立の資金を集めるという大業を成し遂げた、いわば重源の大先輩。そして東大寺は、安倍文殊院の前身である崇敬寺文殊堂の本山に当たる寺院である。

そうしたつながりもあいまって、重源は東大寺復興に合わせて、理想の文殊菩薩像を日本にもつくり上げたいと願う気持ちから、信頼していた快慶を抜擢したのだろう。

文殊菩薩像の像中から、重源や快慶の名とともに建仁3年（1203年）10月8日の日付

が見つかっている。これは東大寺南大門の金剛力士像の開眼が行われた、同年10月3日の数日後だ。東大寺総供養は同年11月30日に行われているため、総供養に合わせて造仏を企画し、復興事業の総仕上げとしたのではないかと考えられている。

改めて文殊菩薩像を見ると、快慶らしい緻密な装飾美もさることながら、眼力の強さに圧倒される。ミステリアスな半眼は、すべてを見通しているかのようだ。右手に持った剣は魔を払い煩悩を絶つことを示すという。きりりとした表情は、物事を正しく見極める「智慧」を司る仏ならではだろう。

4人の脇侍もそれぞれに個性的的だが、とりわけ一行を先導する善財童子の愛らしさは格別だ。手を合わせつつ、文殊菩薩のほうを振り返る表情は、このうえなく無垢である。きらきらと光る目がなんとも清らかで、思わず言葉をかけたくなるほどだ。

はるばる海を渡って日本にやってきた渡海

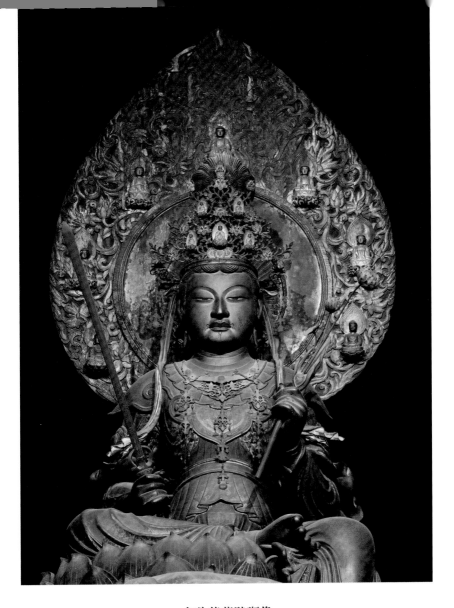

文殊菩薩騎獅像

もんじゅぼさつきしぞう

快慶

国宝　建仁3年（1203年）　木造、金泥塗り、彩色、截金　像高198cm

奈良　安倍文殊院

獅子に乗った高さは7mにもおよぶ、日本最大の文殊菩薩像。快慶作の銘は明治時代
に発見された。右手には剣を、左手には蓮の花を持つ。目は木を直接彫った彫眼で
ありながら、玉眼に劣らぬ眼力を放つ。光背のきらびやかな装飾や、身体のラインに
ぴったり沿った左右対称の衣文線など、ディテールへの徹底したこだわりも快慶らしい。

写真提供：安倍文殊院

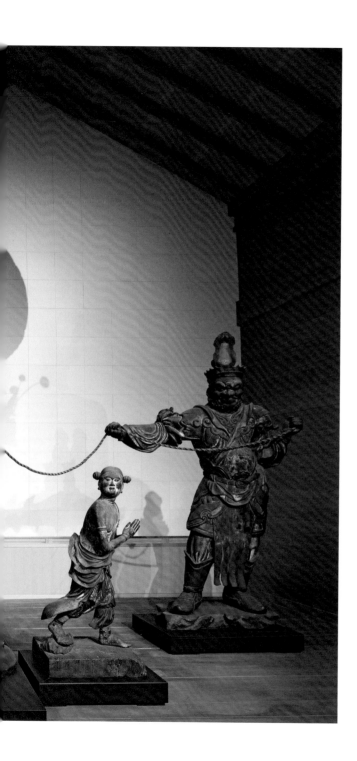

安倍文殊院
Abemonjuin

●奈良県桜井市阿倍645
☎0744・43・0002
拝観時間：9時〜17時
無休
㊛一般￥700
※お抹茶・菓子付き
www.abemonjuin.or.jp

文殊の一行は、これからどんな旅を続け、教えを広めるのだろうか。さまざまな想像の物語を喚起する生き生きした群像に、時を忘れて見入ってしまうこと必至だ。

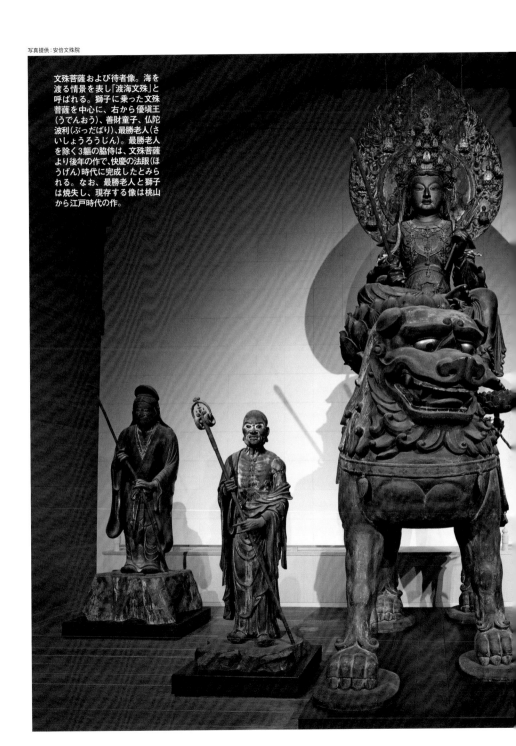

文殊菩薩および待者像。海を渡る情景を表し「渡海文殊」と呼ばれる。獅子に乗った文殊菩薩を中心に、右から優塡王（うでんおう）、善財童子、仏陀波利（ぶっだばり）、最勝老人（さいしょうろうじん）。最勝老人を除く3軀の脇侍は、文殊菩薩より後年の作で、快慶の法眼（ほうげん）時代に完成したとみられる。なお、最勝老人と獅子は焼失し、現存する像は桃山から江戸時代の作。

端正で優美な、阿弥陀仏の究極の像を求めて。

運慶は生涯のうちに作風をさまざまに変化させているが、快慶の作風は、初期から晩年まで基本的には変わっていない。その典型例が「三尺阿弥陀」と呼ばれる、高さ80㎝から1mの阿弥陀如来立像だ。人々を極楽浄土に迎えるために、極楽から紫雲に乗ってやってくる「来迎」の像を、快慶は数多く残している。

その多くは、打ち続く戦乱などで亡くなった人々を供養救済したいと願う、多数の人々の寄付によってつくられた。世が荒れていた当時は、阿弥陀如来を想い念じることで、極楽浄土に往生できるという浄土信仰が広まっていた。その根底にあったのは、せめて来世では救われたいという人々の切実さだ。自身も熱烈な阿弥陀信仰者だった快慶だか

らこそ、人々の想いに応えるために、理想の仏をコツコツつくり続けたのだろう。左右対称に整えられた衣文線や平明な衣の形式は、「安阿弥様」と呼ばれている。さらに気品ある顔立ちなどの表現が加わり、快慶独自の美しい仏の姿が出来上がった。

年代順に作品を見直すと、ふっくらとした肉取りが減っていったり、衣がしだいに複雑化し装飾が増したりと、少しずつではあるが変化も見られる。後年になると、弟子たちの腕も熟練し、快慶をしっかりサポートしていたようだ。藤田美術館所蔵の地蔵菩薩立像は、高弟の行快が玉眼の制作を担当したとみられる。繊細を極めた装飾や彩色は、晩年の快慶らしい作風だ。

そして、快慶が生涯を通じて追求した阿弥

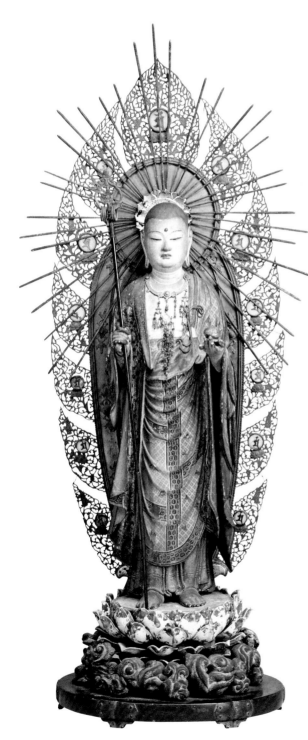

地蔵菩薩立像
じぞうぼさつりゅうぞう

快慶

重要文化財　鎌倉時代　13世紀前半
木造、彩色、截金　像高58.9cm
大阪　藤田美術館

地獄に落ちた人々を救い、雲に乗っ
て極楽浄土へ導く姿で表された地蔵
菩薩。衣文線の多さや、衣の縁を波
打たせる装飾性など、快慶晩年の作
風をうかがわせるこの作品は、美しい
色彩が残っていることも貴重だ。「開
眼　行快」の墨書があることから、像
の印象を決める玉眼の制作を、快慶
の一番弟子であった行快が手がけて
いる可能性が高い。

写真：藤田美術館

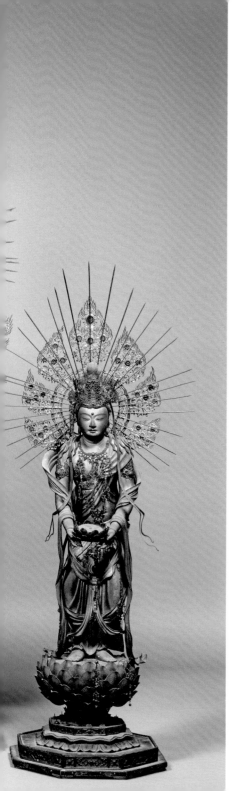

阿弥陀如来および
両脇侍像

あみだにょらいおよびりょうきょうじぞう

快慶

重要文化財　承久3年(1221年)頃
木造、金泥塗り、截金、玉眼
像高　阿弥陀如来:79.2cm、
左脇侍 観音菩薩(写真右):43cm、
右脇侍 勢至菩薩(写真左):48.1cm
和歌山　光臺院

快慶が法眼時代に手がけた集大
成と言える阿弥陀三尊立像。華
麗な装身具や凝った台座もさる
ことながら、閃光を放つがごとく
まばゆい光背の厳かさに圧倒さ
れる。光背には、青緑色のガラ
ス玉が随所にはめ込まれ、金銀
のメッキまで施されている。浄
土寺の阿弥陀三尊立像をはじめ、
像を引き立てる光の表現に卓越
したセンスを発揮した快慶の、
入魂の造形だ。

写真:奈良国立博物館（撮影:森村欣司）

陀如来の集大成と言える像が、最晩年に手が
けた光臺院の阿弥陀三尊立像だ。後鳥羽上
皇の皇子が創建した寺の本尊ということもあ
り、衣の文様や光背・台座の意匠に至るまで、
絢爛たる仕上がり。人々と極楽浄土を結ぶ仏
の姿を追い求めた快慶の使命感にも似た情熱
が、最後まで失われていなかったことを感じ
させる。

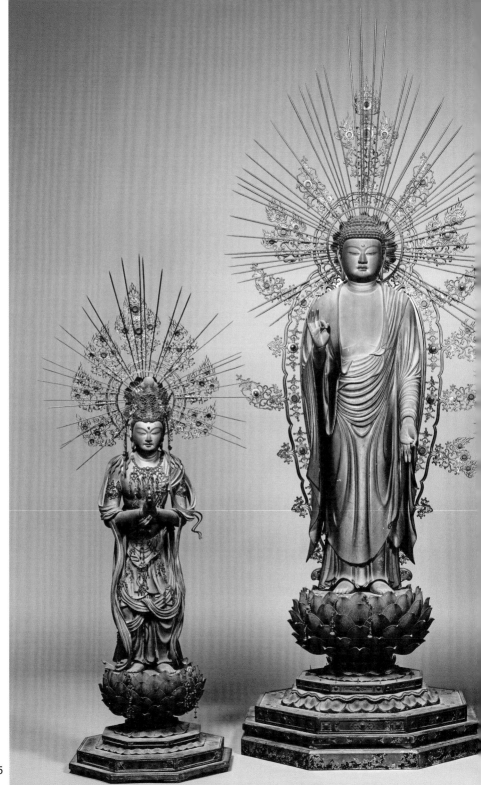

精緻な美しさを放つ、快慶仏の特別な技法とは。

弥勒菩薩坐像
みろくぼさつざぞう

快慶

重要文化財
建久3年(1192年)
木造、金泥塗り、截金
像高112㎝
京都　醍醐寺

端正な顔立ち、若々しさに満ちた体軀、左右対称に整えられた衣の流れるような曲線。快慶らしい作風が確立された作品で、金泥塗りの現存最初期の仏像としても意義深い。着衣には截金（きりかね）が施され、きらびやかな宝冠などとあいまって、息をのむほど厳かな印象を与える。快慶の称号である「巧匠𑖂阿弥陀仏」（アンは梵字）が、最初に記された像でもある。醍醐寺三宝院の本尊として安置され、もとは後白河法皇の冥福を祈るために造像されたと考えられている。

写真：奈良国立博物館（撮影：佐々木香輔）

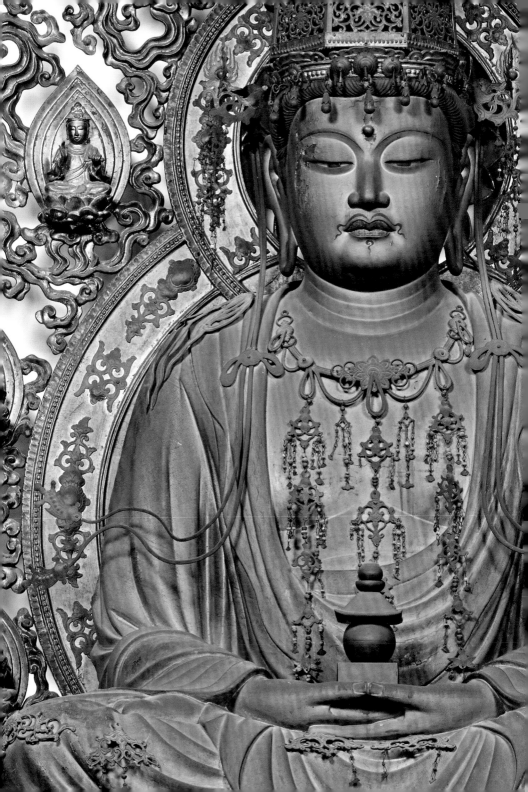

鎌倉時代より前、仏像の表面仕上げで一般的なものは、「漆箔」と「彩色」である。

漆箔は、表面に下地となる漆などを塗った上に金箔を貼り付けて金色に仕上げる技法で、彩色は文字通り絵具を使ってカラフルに描く技法。さらに、糸状に細く切った金箔を貼り付けて装飾文様を表現する「截金」を、彩色の上から施して、いっそうきらびやかに見せる方法もあった。

そうした技法に加えて、快慶は当時珍しい技法だった「金泥塗り」を採用。醍醐寺の弥勒菩薩坐像は、金泥塗りを施した最古の例だと言われている。

金泥塗りとは、金粉を膠で溶いて絵具状にしたものを塗って仕上げる技法。運慶が如来・菩薩像で多用した漆箔仕上げがダイレクトで強い発色の金色であるのに対し、快慶が好んだ金泥塗りは、金の反射が弱く陰影に富んだシックな輝きを放つのが特徴だ。

さらに快慶は、着衣部に金泥塗りの上から截金を施すという組み合わせを好んで用いた。金に金を重ねるという画期的なテクニックであり、快慶の卓越したセンスが光る。渋い輝きの金泥の上に、截金による緻密な文様のきらめきが加わって、近づくほどに繊細な美しさが際立つ。

この金泥塗りと截金の組み合わせを、快慶は生涯にわたって用い続けた。やわらかく瀟洒な金色の表現は、快慶のつくり出す気品漂う仏像を彩る、なくてはならない方法となったのだ。

阿弥陀如来および両脇侍像
阿弥陀如来

あみだにょらいおよびりょうきょうじぞう　あみだにょらい

快慶

重要文化財　承久3年（1221年）頃
木造、金泥塗り、截金、玉眼　像高79.2cm

和歌山　光臺院

快慶の晩年の傑作、阿弥陀三尊立像の阿弥陀如来（94
ページ参照）。光背の華麗さで知られるが、衣のいた
るところにあしらわれた截金も圧巻だ。截金の文様
には、細かな幾何学柄が多く見られるが、ときに花
鳥なども美しく描かれる。右の写真は、阿弥陀如来
像の、「覆肩衣（ふげんえ）」と呼ばれる右肩にかけた衣
の縁の部分。截金の曲線は、金箔を数枚重ねて炭火
にかざして密着させることで、強度と艶を出している。

写真：奈良国立博物館（左撮影：森村欣司／右撮影：佐々木香輔）

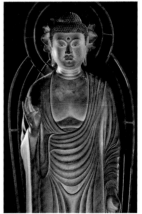

阿弥陀如来立像

あみだにょらいりゅうぞう

快慶

重要文化財
建仁3年（1203年）
木造、金泥塗り、截金　像高98.7cm

奈良　東大寺　俊乗堂

三尺阿弥陀像の中でもとりわけ美しいとされるこの仏像
は、表面仕上げも実に細やかだ。均等な間隔で刻まれた
凹凸のある衣のひだに、截金で施された亀甲文や麻の葉
繋ぎ文が、鮮やかに浮かび上がっている。この像は金泥
塗りと截金を組み合わせて仕上げているが、快慶が手が
けた仏像には、他に漆箔仕上げのものや、肉身部のみ金
泥塗りで着衣部は漆箔仕上げのものもあり、さまざまな
技法の組み合わせを使い分けていたようだ。

写真左：奈良国立博物館（撮影：佐々木香輔）　photo (right)：Yuji Ono

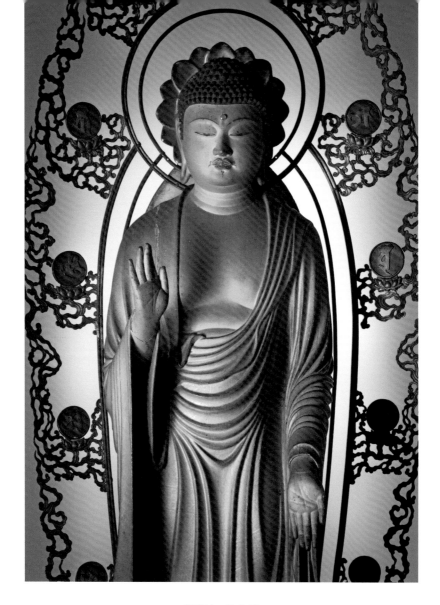

釈迦如来立像
しゃかにょらいりゅうぞう

快慶

鎌倉時代　13世紀前半　木造、金泥塗り、截金　像高81.8cm

アメリカ　キンベル美術館

快慶が法眼時代に手がけたもので、金泥塗りや截金による文様などが当初のまま残っており、非常に保存状態がいい。
袈裟の裏に施された、波形のラインが縦に並ぶ立涌文（たてわくもん）など、截金で施した渦文が、繊細なきらめき
を放つ。厳かな釈迦如来の表情を引き立たせているのは、穏やかな立体感を醸し出している金泥の陰影。さらに、
光の表現を意識した快慶らしい透かし文様の光背が加わり、如来の神々しさを余すところなく表現している。

photo：Yuji Ono

運慶と快慶。

もっと知りたい！仏像の魅力

飛鳥時代

538年または552年～710年

　6世紀半ば、百済からの仏教伝来に伴い、朝鮮半島から僧や造仏工などが渡来。その指導のもと、日本での仏像制作が始まった。必然的に技法や様式は朝鮮半島の影響を大きく受けている。正面から拝むことを意識した左右対称の造形、口の端を少し上げて微笑むアルカイック・スマイル、静的で現実の人間とは異なるプロポーションなどが特徴。後期には朝鮮の他、唐との交流により大陸の新しい文化が入り、中国の流行を反映した像もつくられた。

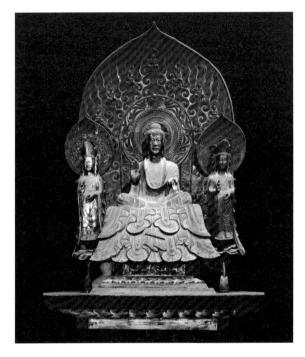

釈迦如来および両脇侍像

しゃかにょらいおよびりょうきょうじぞう

止利仏師

国宝　推古31年(623年)　銅造、鍍金
像高 釈迦如来:87.5cm、左脇侍(写真右):92.3cm、右脇侍(写真左):93.3cm
奈良　法隆寺　金堂

釈迦と両脇侍を覆う「一光三尊」形式の大光背の裏面銘文に、聖徳太子の冥福を祈るために止利仏師(とりぶっし)につくらせたと記されており、作者がわかる現存最古の像である。シンメトリーな衣の表現、アーモンド形の目、アルカイック・スマイルが神秘的な雰囲気を醸す。

写真:飛鳥園

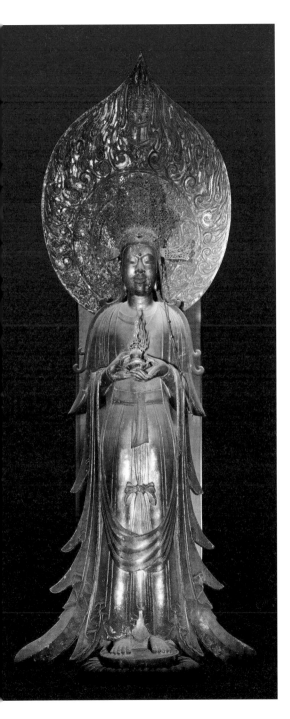

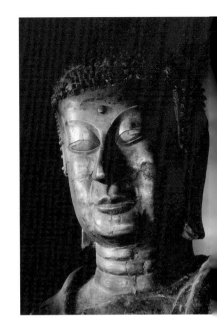

釈迦如来坐像
しゃかにょらいざぞう

重要文化財　推古17年(609年)
銅造　像高275.2cm
奈良　飛鳥寺(安居院)

制作年代がわかる、日本最古の仏像。
蘇我馬子によって造立された我が国
最初の本格的な寺院・法興寺(飛鳥寺)
の中金堂本尊。鎌倉時代の火災で大
破し、のちに補修されているが、最新
の調査では、顔や右手の大半が造像
当初のままと見られる。「飛鳥大仏」
という名前でも知られている。

写真：飛鳥園

観音菩薩立像(救世観音)
かんのんぼさつりゅうぞう(くせかんのん)

国宝　飛鳥時代　7世紀前半
木造、漆箔　像高178.8cm
奈良　法隆寺　夢殿

法隆寺の東院伽藍・夢殿の本尊。現存する最
古の木彫仏で、頭頂から台座の一部までクス
ノキの一材から彫り出す。天衣の裾を左右に
張り出すなど、正面性を重視した左右対称表
現は飛鳥前期の特徴。背面に垂れる天衣や手
にした宝珠など中国・朝鮮の影響も。

写真：飛鳥園

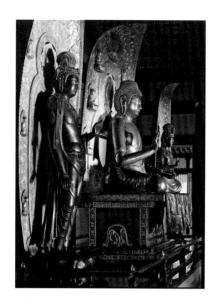

【奈良時代】
710年〜794年

　しばらく途絶えていた遣唐使が復活し、唐の文化が直接入ってきたことから、仏像の技法や表現も影響を強く受けるように。自然な体勢や動き、人に近いプロポーションや肉付きなど、写実性や質感の再現が追求された。技法は、土で形をつくる塑造(そぞう)や、土でつくった原型に漆で麻布を貼り重ねた後、像内の土を出して木組みを入れる脱活乾漆造(だっかつかんしつぞう)が本格化。後期には鑑真の来日を契機に木造が復活し、次代に主流となる一木造(いちぼく)りの像がつくられ始めた。

薬師如来および両脇侍像
やくしにょらいおよびりょうきょうじぞう

国宝　奈良時代　7世紀末〜8世紀初め
銅造、鍍金　像高 薬師如来：254.7cm、
左脇侍 日光菩薩(写真右)：317.3cm、
右脇侍 月光菩薩(写真左)：315.3cm
奈良　薬師寺　金堂

美しく整ったプロポーションと豊かで張りのある身体つき、やわらかくリアルな衣文線など、随所に中国の影響がうかがえる。両脇侍の日光・月光菩薩の頸部と腰をひねる「三曲法」のポーズや、動きに合わせて裾が広がる様子などの表現も新しい。奈良時代の銅造による仏像の代表作。
写真：飛鳥園

八部衆 阿修羅立像
はちぶしゅう あしゅらりゅうぞう

国宝　天平6年(734年)
脱活乾漆造、漆箔、彩色　像高153.4cm
奈良　興福寺

藤原氏の氏寺である興福寺には、西金堂創建時に安置された脱活乾漆造の群像が現存。「八部衆」の一軀である阿修羅は、三面六臂(ろっぴ)の像。少年のような美しい面立、細くすらりと伸びた腕と脚、衣の布のやわらかさ、自然な皺の表現など、多面的な魅力を放つ。
写真：飛鳥園

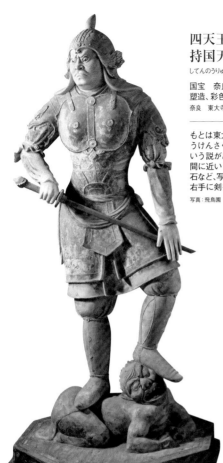

四天王立像
持国天
してんのうりゅうぞうじこくてん

国宝　奈良時代　8世紀中頃
塑造、彩色　像高160.6cm
奈良　東大寺　戒壇堂

もとは東大寺法華堂の本尊・不空羂索観音（ふくうけんさくかんのん）の周りに安置されていたという説がある四天王像。均整の取れた体軀、人間に近い自然な肉付きや動き、瞳にはめ込んだ石など、写実に基づく理想的な人体を塑造で表す。右手に剣を持つ持国天は東方の守護神。

写真：飛鳥園

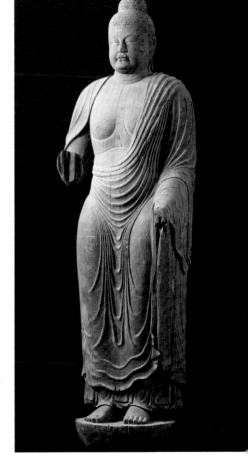

伝薬師如来立像
てんやくしにょらいりゅうぞう

重要文化財　奈良時代　8世紀後半
木造　像高165cm
奈良　唐招提寺

中国僧、鑑真が創立した唐招提寺の薬師如来像は、頭頂から台座までをカヤの一材から彫った一木造り。腿や臀部に見る肉感の強調や厚手の衣の表現、丸紐状の衣文線など、写実性からあえて一歩離れた表現に、鑑真来日に伴う新しい影響が見られる。

写真：飛鳥園

平安時代前期

794年～931年頃

唐に渡り、最新の密教を学んだ空海が大同元年（806年）に帰国。如来の王である大日如来を絶対的な仏とする密教が日本に伝わり、その世界観を表した曼荼羅などをもとに、顔や腕が多い多面多臂の像や、明王などの新しい仏像がつくられた。技法では、木造、特に一木造りが主流となる。木造乾漆併用は、一木から概形を彫り、漆と木の粉を混ぜた木屎漆を表面に薄く盛って仕上げる技法。いずれの技法も肉感的な力強い表現が特徴だ。

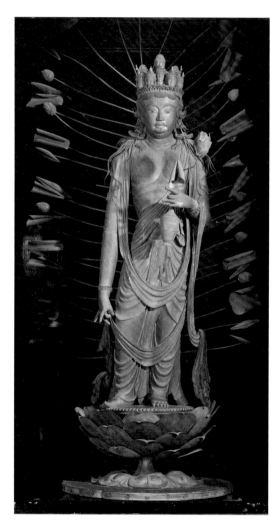

十一面観音菩薩立像

じゅういちめんかんのんぼさつりゅうぞう

国宝　平安時代　9世紀前半
木造　像高100cm
奈良　法華寺

頭に11の顔をもち、あらゆる方向に面を向け人々を救う十一面観音。頭頂から台座の一部までをカヤの一材から彫り、彩色は控えて木の質感を活かす。女性的な身体つきで、「翻波（ほんぱ）式衣文」という太い線と角の立った線を交互に配した規則的な衣文線を表す。風にたなびく髪や天衣も美しい。

写真：飛鳥園

106

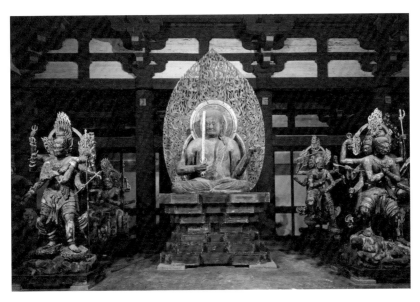

五大明王像
ごだいみょうおうぞう

国宝　承和6年（839年）または
承和11年（844年）　木造乾漆併用
彩色　像高 不動明王（中央）：175.1cm
京都　東寺（教王護国寺）　講堂

官寺だった東寺が空海に下賜された
後、密教専修寺院へと転換。密教の
世界観を立体化した立体曼荼羅の五
大明王は、大日如来の化身とされる
不動明王を中心に、降三世（ごうざん
ぜ）、大威徳（だいいとく）、軍荼利（ぐ
んだり）、金剛夜叉（こんごうやしゃ）
の各明王が四方を囲む。

写真：飛鳥園

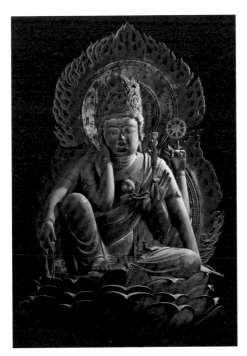

如意輪観音菩薩坐像
にょいりんかんのんぼさつぞう

国宝　平安時代　9世紀前半
木造乾漆併用　像高109.4cm
大阪　観心寺

嵯峨上皇の病気平癒を祈願し、皇太后・橘嘉
智子（たちばなのかちこ）が造立したとされる
多臂の密教像は、艶麗な表情が印象的。頭頂
から脚部までをほぼ一材から彫り出し、やわ
らかな身体表現や切れ長の目などに承和年間
の特徴を示す。観心寺は空海の弟子による創建。

写真：観心寺

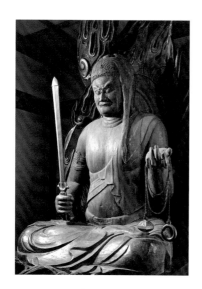

藤原氏による摂関政治の隆盛や、上皇の院政など、貴族と上皇・天皇が権力をもったこの時代は、「和様」と呼ばれる日本らしい表現が文字や絵画の世界で追求され、貴族好みの文化が栄えた。仏像も、貴族のための私的な願いのための制作が増え、量感を抑えた体躯、やわらかく浅い衣文、丸顔で穏やかな表情など、柔和で繊細な表現へと変化する。複数の材を寄せ合わせて彫る寄木造りが仏師定朝によって完成され、この技法が以後の木造の主流となる。

不動明王坐像

ふどうみょうおうざぞう

康尚

重要文化財　寛弘3年(1006年)
木造、彩色　像高266.8cm
京都　同聚院

もとは藤原道長が建立した法性寺(ほっしょうじ)五大堂五大明王像の中尊。道長発願の仏像を一手に引き受けたであろう康尚の作とされる。小さい頭部、均整の取れた体躯、薄くやわらかい衣などに新しい表現が見られ、息子・定朝に継がれた。両脚部、光背、台座は後補。

写真：飛鳥園

阿弥陀如来坐像(右)

あみだにょらいざぞう

定朝

国宝　天喜元年(1053年)
木造、漆箔　像高277.2cm
京都　平等院　鳳凰堂

雲中供養菩薩像
北25号(左)

うんちゅうくようぼさつぞう

国宝　天喜元年(1053年)
52軀　木造、彩色、漆箔
像高 北25号:61.5cm
京都　平等院　平等院ミュージアム鳳翔館

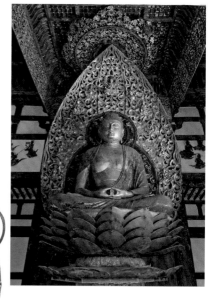

当時流行した末法思想を受け、極楽浄土を再現した鳳凰堂の本尊・阿弥陀如来は、現存する唯一の定朝作。寄木造りの技法や、背を丸めた姿勢、浅く彫った衣文など、この像に見られる定朝が完成させた様式は好評を博し、「定朝様」として造像の規範となる。雲中供養菩薩は、臨終間際に阿弥陀如来が雲に乗って迎えに来る「来迎(らいごう)図」の諸尊を立体化したもの。

写真：ともに平等院

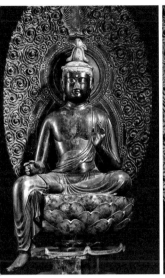
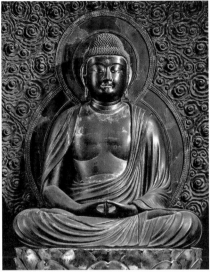
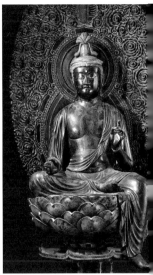

阿弥陀如来および両脇侍像

あみだにょらいおよびりょうきょうじぞう

重要文化財　仁平元年(1151年)　木造、漆箔、玉眼
像高 阿弥陀如来:143㎝、
左脇侍 観音菩薩(写真右):106.5㎝、右脇侍 勢至菩薩(写真左):107.8㎝

奈良　長岳寺

瞳に水晶をはめる「玉眼」の技法を用いた、制作年代がわかる最古の例。作者は不明だが、定朝の孫・頼助(らいじょ)の代より奈良を拠点として、興福寺関係の仏像制作・修理に携わった系統である「奈良仏師」の作とされる。ずっしりした体躯や太く深い衣文線は定朝様とは異なり、次代へとつながる新たな表現。

写真:すべて飛鳥園

［鎌倉時代］

1185年〜1333年

　源頼朝により、新幕府が樹立される。治承4年（1180年）の兵火により焼失した東大寺や興福寺の復興造営や、鎌倉幕府関係の仕事は、新たな仏像制作の場を提供し、康慶・運慶親子や快慶など、慶派仏師が飛躍する好機を生んだ。

造形は貴族や上皇らの圧倒的支持を得た前代の穏やかで優美、円満な姿から、あふれる重量感、力強く動きのある写実的な姿に変わり、造仏の絶対的な規範とされた定朝様から脱却しつつ、新たな表現を追求する時代に突入する。

籔内佐斗司 Satoshi Yabuuchi

彫刻家・東京藝術大学名誉教授・奈良県立美術館館長

●1953年大阪府生まれ。東京藝術大学美術学部彫刻科卒業、同大大学院美術研究科修了。彫刻家・仏像解説者として活躍する他、同大大学院で文化財保存学を教え、副学長を経て退任。2021年から現職。

基本的な仏像の種類と、つくり方を学ぼう。

仏像とひと言で言っても、その多様さや奥深さに圧倒されてしまうこともあるかもしれない。しかし、それぞれの仏像の役割や形がもつ意味を知ると、仏像鑑賞は楽しくなる。そのヒントを、2021年3月まで東京藝術大学大学院で文化財保存学を教え、彫刻家としても活躍する籔内佐斗司先生に聞いた。

そもそも仏教とは、紀元前5世紀前後、北インドの釈迦族の王子だったゴータマ・シッダールタ（釈迦）の教えに始まる宗教だ。釈迦の入滅後、仏教は伝統的な戒律を守る「上座部仏教」と、釈迦の教えを大衆に広めることを目指した「大乗仏教」とに分かれた。

釈迦の姿を絵や彫刻で表すことは長らく禁じられていたが、紀元1世紀頃から像がつくられるようになる。仏像の始まりだ。また、

大乗仏教はバラモン教やヒンドゥー教などを取り込み、インドから中央アジア、中国、朝鮮、日本へと広まる。その中で、伝わる仏の種類も多彩になっていった。

「日本にこれほどたくさんの種類の仏像があるのは、大乗仏教だからです。上座部仏教はお釈迦様のみを信仰するので釈迦仏しかありませんが、大乗仏教には、お釈迦様の姿を基本とした如来・菩薩・明王、さらに古代インドの神々を仏教に取り込んだ、天が存在します。さまざまな国の神様がひとつの宝船に乗る七福神は、日本ならではの例です。さらに仏教は日本に伝来すると、大地や自然を崇める神祇信仰と結び付きます。これが神仏習合です」

「如来」とは、悟りを開いた仏のこと。人々を受け入れる姿を意識した坐像が主流であっ

【印相】

仏像が手で示す象徴的なポーズを印相という。それぞれの仏が示す仏法の意味を伝えるために表され、どのような印相を結んでいるかによって、仏の種類も推測することができる。

説法印
せっぽういん

如来が説法をする姿を表す。胸前まで両手を上げ、親指と、人差し指、中指、薬指のいずれかで輪をつくる。釈迦如来、阿弥陀如来など、如来のみが結ぶ。転法輪印ともいう。

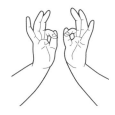

智拳印
ちけんいん

密教で説かれる如来の王、金剛界大日如来が結ぶ。左手は人差し指を伸ばし、中指、薬指、小指は握る。右手は左手の人差し指を握る形。

来迎印
らいごういん

阿弥陀如来が極楽浄土から臨終の者を迎えに来る時の印相。掌を前に向け、右手を上げ、左手を下げ、親指と、人差し指か中指などで輪をつくる。手の位置が逆の場合もある。

施無畏印・与願印
せむいいん・よがんいん

施無畏印は手を上げて掌を前に向け、人々の恐れを除く印相。与願印は手を下げて掌を前に向け、人々の願いを叶える印相。右手を施無畏印、左手を与願印にするのが一般的。

定印（法界定印）
じょういん（ほっかいじょういん）

瞑想していることを示す印相。釈迦如来や密教で説かれる胎蔵界大日如来が結ぶ。左手の上に右手を重ね、親指の先を合わせて他の指を伸ばす。

たが、たとえば快慶は立像を多く手がけ、さらに人々に歩み寄るように一歩踏み出した姿もつくった。仏の捉え方の変化とともに、像の姿も変遷を遂げたと籔内先生は語る。

「菩薩」は、悟りを開く前の修行中の者を指す。王子であったため像の装いはきらびやかだ。「明王」は、ヒンドゥー教の神々が取り入れられて生まれた。怒りの力で衆生を救うので、忿怒の表情を呈するものが多い。「天」はバラモン教やヒンドゥー教などインドの神々の姿から生まれた諸仏で、姿は多様だ。他の宗教を取り入れ発展した仏教。背景や教えを知ると、仏像が親しみやすい存在になるはずだ。

［仏像の種類］

仏像は大きく4つの役割で分類される。悟り
を開いた仏「如来」、如来を目指しながら衆
生を救済する「菩薩」、怒りの姿で教え導く
「明王」、仏法を守る守護神の「天」だ。

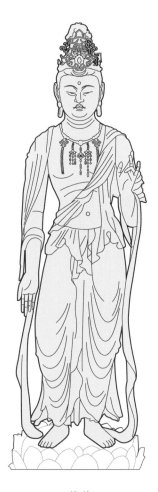

菩薩
ぼさつ

悟りを求めて修行しながら、衆生を救
済する。出家前の、王子だった頃の釈
迦の姿がモデル。髪を結い上げ、上半
身に条帛（じょうはく）をかけ、冠や胸飾
りなどの華やかな装飾品を身に着ける。

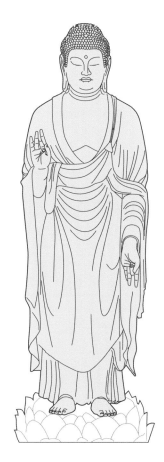

如来
にょらい

仏陀（悟りを開いた者）として、仏界で
最も尊い存在。出家し、悟りを開いた
後の釈迦の姿をモデルとし、一枚の布
のみを身に着けた姿で表す。釈迦如来
の他、阿弥陀如来や薬師如来などがある。

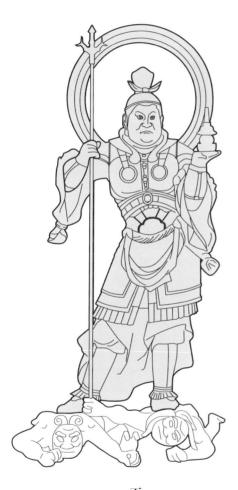

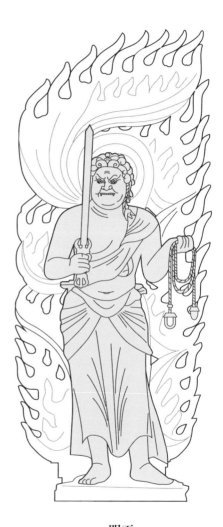

天
てん

インド古来の神々が仏教に取り入れら
れ、仏法を守る守護神となる。バラモ
ン教の最高神・ブラフマーがルーツの梵
天や、東西南北を守護する四天王、山
門を守る金剛力士など、数多の天が存在。

明王
みょうおう

ヒンドゥー教の影響を受ける密教で説
かれる仏。如来の化身で、仏道を妨げる
ものを打ち破るとされ、忿怒の形相で武
器などを持つ。装束は菩薩に似る。不
動明王を中心とする、五大明王が有名。

木の仏像は、山林に恵まれた日本で技法が進化した。

【一木造り】
いちぼくづくり

飛鳥時代から平安時代前期にかけて木彫の主流だった技法。像の全身、あるいは頭部と身体を含む中心部を1本の材木から彫り出す。像の表面を彫った後は乾燥による干割れ防止と軽量化のために、背中や像の底から内部をくり抜き、開口部に別材の蓋を付ける。腕や脚部は、別の木で彫り出して継ぎ足す場合もある。一材でつくるため巨像の大量生産には不向きだが、寄木造りの確立まで木彫の需要を支えた。

仏教の日本伝来以降、さまざまな素材と技法で仏像がつくられた。銅造や、土で形成する塑造、漆と麻布を用いる脱活乾漆造などとともに、山林に恵まれたこの国では、特に木彫による造像法が発展。背景として、平安時代前期頃までは木に対する信仰も篤かったと籔内先生は話す。

「日本人にとって、先祖が眠る大地から生え、天に向かって伸びていく木は、天と地をつなぐ尊いものなのです」

平安時代前期は像の主要な部分を一材で彫る「一木造り」が主流。平安時代後期は頭部と体幹部の主要な部分を複数の材を組み合わせて彫り出す「寄木造り」と、一材からつくり、内部をくり出すために途中で割って再び接合する「割剥ぎ造り」へ変化する。

114

【玉眼】
ぎょくがん

本物の目のような奥行きと力強さをもつ玉眼は、水晶を用いて制作された。手順は、まず仏像の目をくり抜き、くり抜いた形に合うように水晶をつくるベースとなる木型をつくる。次に木型に合わせてレンズ形の水晶を形成。水晶レンズの裏側には瞳を描き、それをくり抜いた目の裏側に当てる。さらに、レンズの裏側には白い和紙を当て、白目を表現。裏側に当て木で押さえ、竹釘や鎹（かすがい）で固定。玉眼が完成する。

水晶　和紙・綿　当て木

竹釘・鎹

【割矧ぎ造り】
わりはぎづくり

おもに等身以下の小像に用いられ、平安時代後期以降に盛んになった技法。一木造りと同じく、頭部と身体を含む主要部を一材から彫り出し、これを縦に前後、あるいは左右に割る。像内を大きくくり抜き、再び像を合わせ、仕上げの彫りを行う。寄木造りと同様、首の周りにも鑿（のみ）を入れ頭部と身体を割り離す「割首（わりくび）」をする場合が多い。一木造りより大きく内刳（ぐ）りができ像が軽量化された。

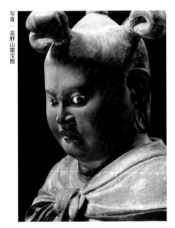

写真：高野山霊宝館

八大童子像
制多迦童子
はちだいどうじぞう　せいたかどうじ

運慶

国宝　建久8年（1197年）頃
木造、彩色、玉眼　像高103cm
和歌山　金剛峯寺

仏像の目に水晶を使い、迫力やリアリティを強める玉眼は、奈良仏師が初めて用いたとされる。八大童子は、運慶が玉眼を効果的に用いた代表例だ。まさに少年のような制多迦童子の心情を捉え、真剣な眼差しを表現。

「11世紀に入ると末法思想が説かれ、極楽浄土に往生することを願う阿弥陀信仰が大流行します。阿弥陀如来像の需要に合わせ、一木造りのように巨木を必要とせず、大量に生産できる寄木造りが確立されました」
ここでは、寄木造りを中心に仏像のつくり方を紹介しよう。

【寄木造り】
よせぎづくり

❶ 準備

仏像の造立を願う人(願主)が、願いの内容によって、どのような仏をつくるかを僧侶などと相談、仏師の選定を行い、材木を用意する木取りを行う。仏像の用材である御衣木(みそぎ)を彫る前に、穢(けが)れを除き霊性をもたせ、仏像制作を開始するための儀式、御衣木加持(みそぎかじ)を行う。

❷ 彫る

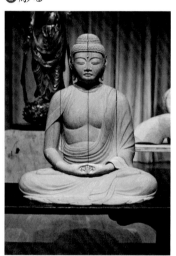

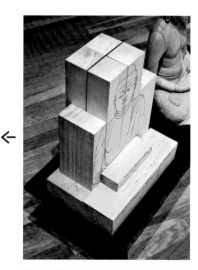

像の接ぎ目に、漆に木の粉末などを混ぜた木屎漆(こくそうるし)を塗り、木材を接着させ、糊漆(のりうるし)を染み込ませた麻布で仏像の全面を覆う。これは木材の剝がれ防止と、接ぎ目を見えないようにするため。麻布をピンと貼らないと表面がデコボコになるので、その場合は表面を削り、さらに麻布を貼り、これを繰り返す。

制作：渡辺友紀子

頭と体幹部にほぼ同じ大きさの2本以上の角材を組み合わせ、両腕や脚部を別材で寄せる。材の表面に図面をもとに下図を描く。その後、像の大まかな形が見えるまで粗彫りする。そこから中彫り、小造りと、彫り方を徐々に細かくしていく。寄木造りは接ぎ目を隠す必要があるので、カンナで接ぎ目の用材の角をとり、溝をつくる。

❹表面仕上げ

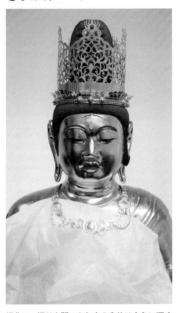

経典に、悟りを開いた如来の身体は金色に輝く
とあることから、仏像に金箔を貼ることが多い。
漆の枝から掻き取ったままの粘度の高い、せし
め漆を表面に粘着剤として塗り、布などで延ばす。
次に、金箔を頭髪以外の表面に貼る。最後の仕
上げに頭髪を絵具で彩色する。菩薩のように装
飾品を身に着ける場合は、ここで装着。

写真提供：東京藝術大学大学院文化財保存学彫刻研究室
制作：藤曲隆哉

❸漆塗り

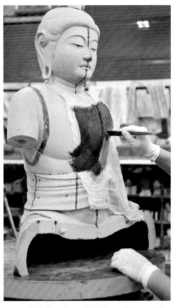

表面に錆漆（さびうるし）を塗る。錆漆は、漆に
小麦粉と水、砥の粉（砥石の粉）を混ぜたペース
ト状のもの。錆漆を塗り、その上を細かく砕い
た砥石で繰り返し研ぐ。砥の粉は錆漆を何度も
塗る過程で、粗いものから細かいものに変える。
次に、表面をなめらかに仕上げるために、油分を
含まない蝋色漆（ろいろうるし）を塗り重ねる。

写真提供：東京藝術大学大学院
文化財保存学彫刻研究室

❺開眼供養

仏像を制作する場所は仮設や仏師個人の工房の場合とさまざま。完成した仏像は、工房から安置する寺
院へと引き渡す。搬入・安置には仏師、願主、僧侶なども立ち会う。興福寺仏頭の場合、運慶は本体を搬入・
安置後、馬一匹を賜ったという記録も。最後に、仏の魂を迎えることを意味する仏像に目を入れる「開眼供養」
を行い、完成！

仏像を深く味わうなら、ディテールに注目。

仏像をより深く味わいたいと思ったら、仏像のディテールにも注目してみてほしい。仏像のディテールを見ると、仏師が細部まで丹精を込めてつくりあげたことがわかるからだ。

仏像は、寺院の堂内に安置され、拝まれる対象である。そのため、仏像の多くは正面での姿が最も重要になる。安置場所によっては、仏像の側面や背面へ回ることがむずかしい場合や、あるいは厨子の中に納められていたり、帳がかけられてはっきりとした姿を拝めない場合もある。

しかし、これまでにつくられた多くの仏像を見ていると、そうした安置場所に関わらず、ほとんどの仏像は側面、背面の細部に至るまで徹底したつくりがなされている。仏師は現

代の芸術家とは立場が違うが、そこには仏像をつくりあげる職人としての、徹底した真摯な姿勢をみることができる。

ここでは、ディテールを見るポイントとして、髪、目、手に注目して、運慶や快慶の仏像を紹介したい。運慶、快慶の高い技術や息遣いを感じてみてほしい。

●ディテール1：髪

仏像の髪型は、如来、菩薩、明王、天の種類によって異なる。姿形のバリエーションが多い明王、天では、さらに尊像によってさまざまである。わかりやすいのは、如来と菩薩だろう。如来は、髪の毛を巻いた「螺髪（らほつ）」をあらわす。菩薩は髪が長く、現在のお団子へ

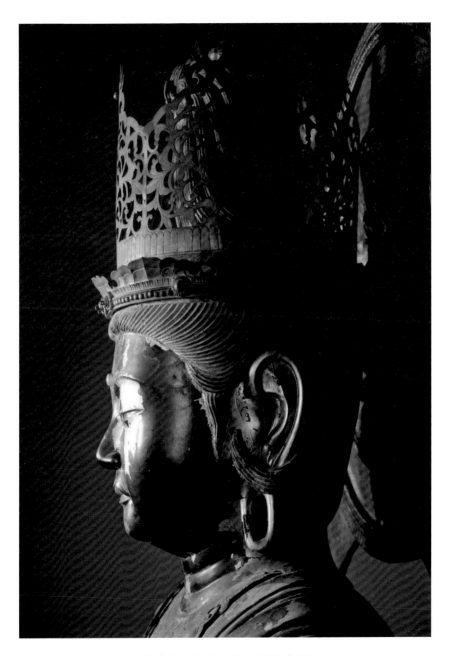

円成寺大日如来坐像の頭部左側面

額から結い上げる髪はふわりとまとめられ、やわらかさが表現される。
もみあげや、耳にかける毛筋の流れにも、丁寧な彫技を見ることができる。

写真：飛鳥園

円成寺大日如来坐像の
髻部分

宝冠からのぞく髻。丁寧に毛筋を刻み、流麗にまとめる。上部で髪を花弁形にまとめる形は、康慶や快慶の菩薩像にもみられ、当時の慶派が好んで用いたもの。

写真：飛鳥園

アのように、頭頂で髪をひとつにまとめて結いあげる。この結いあげた部分を「髻」といううが、髻の結い方や形は、国、時代、あるいは仏師によってさまざまである。

円成寺の大日如来坐像の髪は、若き運慶の彫刻技術の高さを知ることのできる部分でもある。なお、大日如来像は如来だが、菩薩の姿にあらわすことが規定される。そのため円成寺の像も髪が長く、頭頂に髻をあらわす。

円成寺大日如来坐像の見どころは、髪の毛1本1本を彫りあげる繊細な彫りと、髪の毛のやわらかさを木彫によって見事に再現していることだろう。結い上げるためにまとめられた髪はふっくらとし、ゆるやかな弧を描く髪の流れとともに、流麗さとやわらかさを感じることができる。赤い紐で上下に髪を結び、その上部では髪を花弁形にまとめている。通常、髻は宝冠に隠れてはっきりとは見ることのできない部分である。髪は、そうした細部も仏師が心を込めて彫り上げていたことを知ることができるディテールといえるだろう。

●ディテール2：目

目は、仏像の表情を決める重要な部分だ。特に運慶・快慶が活躍した鎌倉時代以降に広まる、像の内側から目に水晶をはめた「玉眼」は、まるで仏が生きているかのように見せる技法である。制作年代のわかる現存最古

金剛峯寺八大童子像　恵光童子

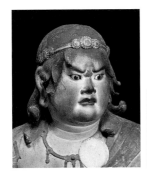

玉眼は、水晶の裏から瞳の部分を彩色する。恵光童子は、黒目の周囲を赤で囲む。目を見開くため、如来・菩薩像に比べて瞳の輪郭全体があらわされ、目の迫力が増している。1体1体異なる八大童子像の表情にも注目したい。

写真：高野山霊宝館

興福寺北円堂　無著菩薩立像

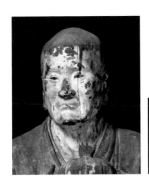

玉眼を使用する無著・世親像に対し、北円堂の中尊・弥勒如来には玉眼は用いられない。運慶は浄楽寺の諸像以降、基本的に如来・菩薩像には玉眼の使用を避けた。玉眼の効果を理解し、目の表現を使い分けたのも運慶の特徴だ。

写真：六田知弘

の玉眼の例は、仁平元年（1151年）につくられた長岳寺の阿弥陀如来および両脇侍像（109ページ参照）。この長岳寺の諸像は、運慶の系統をさかのぼる奈良仏師の作と考えられている。玉眼はさまざまな尊像に用いられたが、より効果を発揮するのは、目を大きく見開いた像や、人間に近い僧形像だろう。

運慶が建久8年（1197年）頃につくったとされる金剛峯寺の八大童子像（8軀のうち6軀が制作当初の像として伝わる）は、不動明王に付き従う像である。玉眼によって、それぞれ個性豊かな表情を生み出している。特に大きく目を見開く恵光童子や制多迦童子では、水晶の丸みが際立ち、本物の眼球のような丸みを巧みに再現している。

運慶による興福寺北円堂の無著・世親像は僧侶の像のため、その玉眼はさらに人間らしく見える。光によって水晶が反射することに加え、木で彫った瞼と水晶との間に物理的な段差が生まれることで、より本物らしい目を

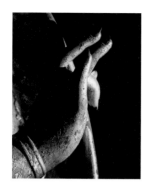

浄土寺浄土堂
阿弥陀如来
および両脇侍像
右脇侍の右手

浄土寺の諸像は、重源の活動拠点のひとつとして建立された播磨別所の本尊。これら諸像は、中国の宋代絵画を手本にしてつくられた。長い爪や、右脇侍の蓮華を持つ手の形も宋代絵画にならったもの。先の尖った爪や、ほっそりとした指は、3mを超える巨像のなかでも快慶の繊細な表現をうかがうことができる部分だ。

写真：飛鳥園

繊細に表現している。

快慶も玉眼を使用し、現実的な効果を生み出している。特に快慶の如来、菩薩の像では、端正な顔の造形とともに、理知的な表情を生み出すことに玉眼が貢献していることも見逃せない。

●ディテール3：手

仏像の手の形にはそれぞれ意味がある場合が多く・その象徴的な手のポーズを印相と呼ぶ。この印相によって、仏が示す仏法の意味をさまざまに伝えている。

また手には爪や関節、手相が彫られることが一般的である。掌の肉づき、指の長さや細さなどは、時代の傾向や仏師による違いがある程度認められる。

運慶と快慶の手を比べるならば、運慶の手は関節ごとの指の肉づきがたっぷりとしていて、指は比較的太い。掌の肉づきも豊かだ。

これに対し、快慶の手は、指が全体的に細めで、指先へいくにつれ細くなる。運慶に比べるとより繊細で華奢な手といえる。

これは運慶・快慶両者の体部の肉づきと連動する特徴で、現実的な肉身表現を好んだ運慶と、肉身よりも衣文線をきれいに整えることを目指した快慶の、それぞれの特徴を示すディテールといえるだろう。

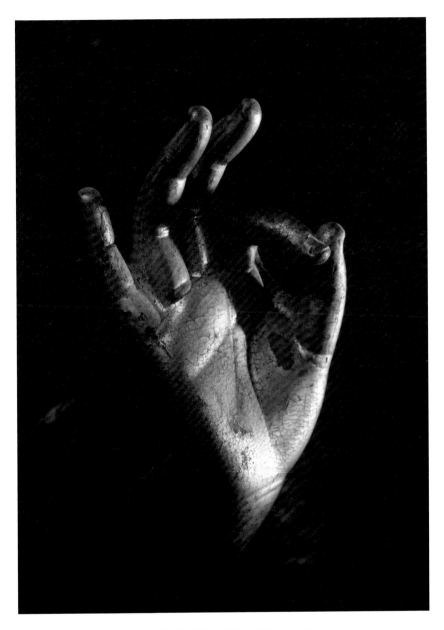

興福寺北円堂弥勒如来像の右手

肘を曲げ、胸前で親指と人差し指で輪をつくる形をした弥勒如来像の右手。指
の関節と関節の間や、親指付け根のふくらみ（母指球）、横方向に伸びる手相（感
情線）と指の付け根との間など、部分ごとに細やかな肉づけがされる。人間に近
いやわらかな手の質感を感じることができる点も、運慶らしい表現といえるだろう。

写真：飛鳥園

もっと知りたい人のための書籍案内 ③
仏像の修理・技法についての本

『古典彫刻技法大全』

先人の智恵と技法を大公開!
完全版・仏像解体新書

監修者が教鞭をとった、東京藝術大学大学院美術研究科文化財保存学保存修復彫刻研究室での研究成果をまとめた一冊。模刻研究や修復から明らかになった仏像の構造や技法について解説。3D計測、X線などの最先端の技術と、模刻や修復での手作業から得られる知見の両者を併せ、豊富な写真とともに紹介。

籔内佐斗司 監修／求龍堂

『仏像さんを師とせよ
仏像修理の現場から』

これまで語られなかった
仏像修理現場の裏側

国宝・重要文化財をはじめとした仏像を修復する、美術院国宝修理所の工房長が記した書籍。修理方法や、修理現場での長年にわたるさまざまなエピソードを豊富に紹介。明治時代に始まる美術院の歴史や、本書で取り上げた東大寺南大門の金剛力士像の修理秘話も掲載。

八坂寿史 著／淡交社

対談 井浦 新 × いとうせいこう

仏像を革新した、「運慶と快慶」を語ろう。

快慶の「安阿弥様」の美しさに、みんなが振り返ると思います。——井浦 新

いとうせいこう　運慶と快慶。相手がデカすぎるよね。まずは、ふたりが属していた仏師集団、「慶派」の話からいこうか。鎌倉彫刻に新風を巻き起こした慶派って、僕は劇画だなと。漫画の歴史の中に、突然アクションタッチが出てきた衝撃に似ていて。新くんのイメージは？

井浦　新　子どもの頃、仏像はどれも同じように見えたけれど、大人になって違いがわかってくると、慶派の仏像は「そこに人がいる！」って感じでした。

いとう　リアルなんだよ。

井浦　そう、浮世離れした神様じゃなく、本当に現実の人間みたいで、ドキッとさせられました。

鎌倉期に生まれた慶派は、日本のルネサンス

いとう　まさにルネサンスだよね。人間中心主義。鎌倉時代にも同じことが起きたんじゃないかな。筋肉のデッサン力とか、すごいもん。仏様をより人間に近づけて表現するのは、ある意味反宗教的だから、革命的な思想だよ。

井浦　それには、歴史的な背景もありますよね。貴族社会から武家社会に移行していった、時代の流れとも噛み合っていたんじゃないでしょうか。

いとう　美意識がそこで一変したんだというダイナミズムが伝わってくる。貴族が使っていた「あはれ」が、武家の「あっぱれ」に変

126

わるんだ。これは、松岡正剛さんがよくおっ
しゃっていて、鎌倉時代の美意識を端的に表
していると思う。戦場で暴れることも「あっ
ぱれ」でカッコいい。慶派の仏像はフィギュ
アにしても映えるよ。

井浦　映えますねぇ（笑）。

いとう　現代の男の子にも通じるカッコよさ
が、慶派の仏像にはある。

井浦　そうして時代から見ていくと、運慶や
快慶の作品は、突然変異的なものがあるにも
かかわらず、いまや仏像の定番になっている
のがすごいなと。

いとう　それはきっと、昔のことをよく勉強
していたからじゃないかな。運慶は東寺講堂
の平安時代の仏像を修復した経験などで。そ
ういう意味では、慶派ってロックンロールで
もある。渋いブルースの下地があってこそ、
ロックに厚みが出たように。慶派も昔の仏像
に学びつつ、「この像を人間に近づけたら、も
っと俺たちイケるんじゃね？」って気持ちに

なったと思う。

井浦　こういう慶派の革命性は、明治時代の
カメラにも似ているかなと。慶派って動きの
表現の究極で、「最高のシャッターチャンスを
逃さないぞ」という感じが伝わってきます。

いとう　そうか。カメラ、と考えるのは面白
いね。平安時代は精神性のほうが上回ってい
たけど、「いやいや、動きってこうだろ」って
訴えかけて。振り返ると、慶派を超えるもの
が仏像の世界にはいまだに出てきてないね。

井浦　慶派が古典を学んで独自の美をつくり
出したように、慶派に学んだ新しいものが出
てこなかったのが不思議です。

いとう　仏教界に、いまの時代精神だからこ
そできることはなんだろうっていう発想が必
要だね。僕は現代にも好きなアーティストは
たくさんいるけど慶派が足りない！（笑）も
し慶派の人たちが現代にいたらどうする？

井浦　慶派ツアーを組みます！（笑）

いとう　行くよね、フェスだよね（笑）。きっ

とダフ屋がバンバン出るよ。

緻密な美しさを極めた、快慶の技巧に圧倒される。

いとう　そろそろ、運慶と快慶、それぞれ好きな作品の話をしようか。カードを一枚ずつ出していこう。

井浦　じゃあ僕は、まず醍醐寺にある快慶の弥勒菩薩坐像を。

いとう　これは艶めかしいよね。沈んだエロティシズムがあって。

井浦　僕はかなりの技巧好きなんですが、この像は初の金泥塗りであることといい、衣の文様の精緻さといい、すごすぎて狂気を感じるくらいです。

いとう　ほお！　一般的には、快慶は職人肌で運慶は天才肌と言われがちだけど、新くんは快慶の中にこそ、実は驚異的なものがあると。

井浦　はい、超えたくても超えられない兄弟

弟子・運慶がいて、自分が慶派の中でなにをつくれるかと葛藤し、技術面を突き詰めていったところに、快慶の魅力を感じます。同様に、東大寺の地蔵菩薩立像も、技巧から感じられるものがすごい。細かく彫って金泥を塗って截金細工を施して。緻密すぎる衣が怖いです（笑）。

いとう　確かに怖いね！　もう工芸品の域だよね。遠くから見たら普通なんだけど、近づいていくにつれて、ディテールに圧倒される。

井浦　快慶が生んだ「安阿弥様」は、阿弥陀仏の像の定番になるのですが、やっぱり美しい。なんてきれいなんだろうと、みんなが振り返ると思います。

いとう　美しさでいうと、浄土寺の阿弥陀三尊像もすごいよね。

井浦　ああ、本当に美しいですよね。

いとう　背後の窓から差し込んだ夕日が床に反射して、お堂の赤が火焔のように仏像を照らし出すっていう仕掛けは前代未聞。快慶の

弥勒菩薩坐像

みろくぼさつざぞう

快慶

重要文化財　建久3年(1192年)
木造、金泥塗り、截金　像高112cm
京都　醍醐寺

快慶の初期作品。端正な顔立ちや左右対称の衣などに、早くも独自の作風を見てとれる。金泥塗りの最古の現存作品としても重要。「渋派手の金だね。現代の金には見られないシックな輝きがきれい(いとう)」「息をのむほど細かい截金の技に圧倒されます(井浦)」(96ページ参照)

写真：奈良国立博物館（撮影：佐々木香輔）

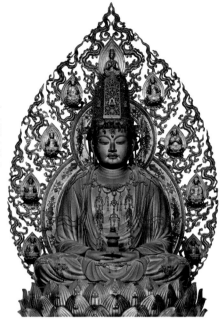

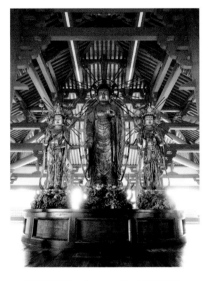

阿弥陀如来および両脇侍像

あみだにょらいおよびりょうきょうじぞう

快慶

国宝　建久6年(1195年)　木造、漆箔
像高　阿弥陀如来：530cm、
左脇侍 観音菩薩（写真右）、
右脇侍 勢至菩薩（写真左）：各371cm

兵庫　浄土寺　浄土堂

東大寺復興に尽力した僧・重源が考案した、浄土寺浄土堂の阿弥陀三尊像。「光がいつ入りどんなふうに反射するか、計算し尽くされている。時とともに影が動き、仏様の乗った雲も動いて見える。そんな演出もされた壮大な仏像(いとう)」(80ページ参照)

師である僧・重源が建物をプロデュースしているから、アイデアは重源なんだけど、まさにビジュアルの極致。自然を利用して、ここまでコンサートみたいな演出を鎌倉時代に実現している！

井浦　それも効果をわかった上でつくっているという。太陽の動きまで計算していますからね。

ミケランジェロがいるなら、日本には運慶がいると言いたい。

—— いとうせいこう

運慶のリアルな造形は、現実と想像のミックスか?

いとう まだまだ語り足りないけど、運慶のほうもいってみようか。

井浦 運慶作品といえば、メリハリのある身体つきが特徴ですが、なかでも円成寺の大日如来坐像は、彼の初期衝動を全部詰め込んだんじゃないかと。気合いがビシビシ伝わってきます。

いとう ああ、これは抜群だよね! 肌のなめらかさといい、アクセサリーのメタリックな感じといい。

井浦 髪の部分はザクザク鋭くて、この鋭さがのちの衣の描写につながっていったのかな

とも思います。

いとう さすが、いろいろ細かく見てるね。あと、肌のハリ。この膨張感はすごいなあ。なんというか、いちばん上等なソーセージみたいな。

井浦 生っぽさがありますよね(笑)。せいこうさんとしては、他にはどの作品を推しますか?

いとう 僕がぐっとくるのは、八大童子。まさにアニメの世界。

井浦 ああ、僕ももうひとつ挙げるなら、あとひとつは断然、八大童子の中の制多迦童子ですね!

いとう 制多迦いいよね! このヘアスタイルからしてすごいよ。

井浦　お洒落だなあ。アーティストでこんな人いそうですね。

いとう　ひと昔前はお洒落だって理解されていなかったけど、いまようやくカッコいいと認識される時代になった。あと、つくりがすごくリアルなんだけど、当時こんなに恵まれた体格の子がいたのかな。現実と想像をミックスしていそうなところも面白いね。

井浦　それに、なんの知識がなくても、この赤い人は不動明王の連れなんだろうなと、関係性が伝わってきて。

いとう　伝わるよね。運慶作品を見ていると、つい「ミケランジェロがいるなら日本にも運慶がいるよ！」って言いたくなる。江戸時代のあらゆる市民文化が花咲く前、鎌倉時代に、とてつもない美術の転換が起こったということを、もっときちんと見直したいな。

井浦　仏師だけでなく、絵師などいろいろな分野のクリエイターが刺激し合って、それぞれの仕事の質を高めていたんじゃないでしょうか。

いとう　絶対そうだよ。ルネサンスの切り口で考えると、同じ時代精神の中にいたんだから、きっと大きなムーブメントがあったと思う。浮世絵の時代も、絵師が描いた細い線の挑戦状を、彫師が受けて立って、さらに摺師が奮い立つというふうに、少なくとも三者が高め合っていたからね。

井浦　鎌倉時代は、慶派というとんでもない集団がいたことで、他の分野もわーっと盛り上がったでしょうね。

いとう　そういう切り口でこの時代を捉え直したら、面白いことがいろいろわかってくるんじゃない？　ところで、改めて運慶の作風を振り返ると、カラッとしてドライだよね。

井浦　爽快でまっすぐで心地いい。

いとう　それに対して、快慶は湿気感がある。むっつりスケベみたい（笑）。

井浦　確かに（笑）。正面から行かないで、遠くからじっと見ながら技巧を突き詰めて。そ

こがいいんですけど。

仏像というものの背景には、切実な祈りと熱意がある。

いとう そんな対照的なふたりが、東大寺の阿吽（あうん）の金剛力士（こんごうりきし）像（ぞう）をつくった、っていうのが面白いと思うんだよね。

井浦 それぞれの作品を見た後だと、改めてじっくり見てみたくなります。

いとう そう、同時代に両雄が並び立つことははままあるけれども、「一緒にやっちゃえ！」となったのがすごい。日本最大のコラボだよ。

井浦 湛慶（たんけい）や定覚（じょうかく）をはじめ、慶派が総勢で参加していますよね。

いとう そうそう、一門のみんなが優れた仏師だからね。運慶や快慶はスターだけど、工房の中ではそれぞれが才能を発揮していて、クリエイティブがびんびん充満していたんだろうな。金剛力士像の前に立つと、そのパワーをいただいているようで、俺もがんばりま

す！ っていう気持ちになるなあ。それと、資料を見たら、この金剛力士像は何本かの根幹材をベースにして、ものすごくたくさんのパーツが組み合わさってできているんですよね。

井浦 本当に刺激されますね。それと、資料を見たら、この金剛力士像は何本かの根幹材をベースにして、ものすごくたくさんのパーツが組み合わさってできているんですよね。

いとう それってすごいことだよね。ダ・ヴィンチ的なものを感じるな。完成図が見えているってことでしょ。理系と文系の両方が入っている。

井浦 体育会系も入ってますよね。

いとう 絶対入ってる（笑）。運慶は親方だもん。分割してグリッドでモノを見るっていう視点はデジタルだし、祈りのための造像という点ではアナログだし、それが一緒になっているのは、現代にはない感覚だね。

井浦 不思議ですよね。そういうことを感じながらもう一度実物を見ると、また全然違って見えてきます。

いとう 69日という短期間で完成したっていうスピード感もなんだろう？ それだけ

大日如来坐像
だいにちにょらいざぞう

運慶

国宝　安元2年(1176年)
木造、漆箔、玉眼　像高98.8cm
奈良　円成寺

運慶が20代の頃に手がけた、現存
する中で最初の作品。引き締まっ
た体躯の瑞々しい表現は、「若き日
の運慶のすべてが注ぎ込まれたよ
うな気合いにギョッとするほど(井
浦)」「昔の作品に学びつつ、新たな
表現をミックスする感覚が運慶ら
しいね(いとう)」(47ページ参照)

写真：飛鳥園

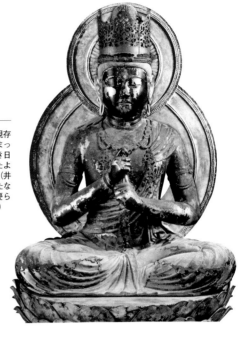

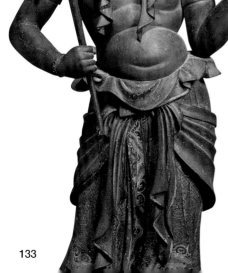

八大童子像
制多迦童子
はちだいどうじぞう　せいたかどうじ

運慶

国宝　建久8年(1197年)頃
木造、彩色、玉眼　像高103cm
和歌山　金剛峯寺

不動明王が従える八大童子のうち、6
躯が運慶作と伝わる。特に制多迦童
子は凛々しく運慶らしい作風で人気。
「阿弥陀仏や観音様と比べて人間に
近い存在だから、よりリアリズムが
入る。しかしこのヘアスタイル、いま
もなおというか、いまだからこそ最高
にカッコいいね(いとう)」

写真：高野山霊宝館

世の中が荒れていて、人々が仏を欲していたんだろうね。仏師も、「俺たちが早くなんとかしなきゃ」って使命感に燃えていただろうし。

井浦　そういう「祈り」の部分が、早くつくる動機なんでしょうね。現代の僕たちが計り知れないくらいの、必死さや一生懸命さが感じられます。

いとう　当時は仏に頼るしかない。その必死な思いがアートを生んじゃうということがやっぱりすごいと思う。クリエイティブな面からも、人間的な面からも揺さぶられる。こうやって、運慶・快慶が多角的に語られることって、あまりなかったかも。

井浦　美術面のみで語られることが多いですよね。社会や文化、心理的なことも含めて、多角的な捉え方をしてみたら、運慶や快慶がずっと生き生きと見えてくると思います。

いとうせいこう Seiko Ito

●1961年東京都生まれ。編集者を経て作家、クリエイターとして、活字・映像・音楽・舞台など広く活躍。みうらじゅんと共作「見仏記」と題した本やテレビ番組で、新たな仏像の鑑賞を発信している。

井浦 新 Arata Iura

●1974年東京都生まれ。映画「ワンダフルライフ」に初主演。以降、映画を中心にドラマ、ナレーションなど幅広く活動。アパレルブランド「ELNEST CREATIVE ACTIVITY」のディレクターを務めるほか、日本の伝統文化を繋げ拡げていく活動を行なっている。

林家たい平
Taihei Hayashiya 落語家

●1964年埼玉県生まれ。武蔵野美術大学卒業。2010年より同大学客員教授。『笑点』をはじめ、テレビ、ラジオ、全国の落語会などに出演。『はじめて読む 古典落語百選』(リベラル文庫)など著書も刊行。

いま、そして未来に向かう童子の眼力の強さ。

　落語家であり、新聞や雑誌に寄せる展覧会レビューも親しみやすく人気の林家たい平さん。特に金剛峯寺の八大童子立像が好きだと言う。「なかでも恵光童子と制多迦童子に惹かれます。生き生きとした表情、そして眼力の強さ。恵光童子は、現代にも通ずる漫画の主人公のような劇画タッチの顔立ちで、その表情から意志の強さを感じますね」

　目を閉じていたり、ぼんやりと遠くを眺めたりしている仏像が多いなかで「八大童子はなにを見ようとしているのか、どこに向かっているのか。張りつめた空気とその目線の先が"いま"に通じているような気がする」と語る。息子をモデルに、少年像に未来を重ねたのかもしれないと想像も膨らむ。

　「激動の時代に人々が求める仏像を具現化しながら、ひとつところにとどまらない運慶。自らの変化を厭わない懐の深さも感じます」

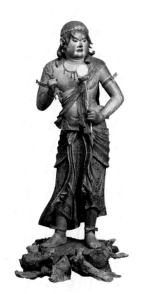

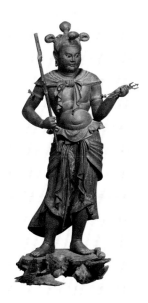

八大童子像　恵光童子
はちだいどうじぞう　えこうどうじ

運慶　国宝　建久8年(1197年)頃
木造、彩色、玉眼　像高96.6cm
和歌山　金剛峯寺
写真：高野山霊宝館

八大童子像　制多迦童子
はちだいどうじぞう　せいたかどうじ

運慶　国宝　建久8年(1197年)頃
木造、彩色、玉眼　像高103cm
和歌山　金剛峯寺
写真：高野山霊宝館

私の心に強く響いた、運慶・快慶の仏像。

135

中嶋朋子
Tomoko Nakajima 女優

●東京都生まれ。映画や舞台などで広く活躍。近年ナレーターやエッセイストとしても活動し、『雑草の生活』(新潮社)などの著書がある。

若々しいエネルギーは、20代の作ならではの魅力。

仏像巡りが好きで、テレビ番組『仏像大好。』で音声ナビゲートを務めた中嶋朋子さんのイチ押しは運慶作、円成寺の大日如来坐像だ。

「思いのほか小さくて驚きました。装飾が、なお細かく、美しい。肌の瑞々しさにまで思いを馳せることができる頬の曲線、お顔の表現。拝観するたびにうっとりしてしまいます」

初期作であるため若々しいエネルギーに満ち、運慶の仏師としての気概も感じるという。

「悟りを開いた後の如来像なのに青年のようなお姿は、釈迦を"雲の上の存在"のみにしてしまわず、一個人が到達できる"悟り"の道まで感じさせてくれる気がします。どこか畏怖の念というよりは、自分自身に引き寄せ、感じながら制作したのではないでしょうか」

作風からは、当時の制作風景も目に浮かぶ。

「慶派の仏師たちは職人集団でありながら、仏師それぞれが、ひとりのアーティストとして自分の表現に邁進していったのでしょうね」

柴門ふみ
Fumi Saimon 漫画家、エッセイスト

●1957年徳島県生まれ。79年に漫画家デビュー。代表作に『東京ラブストーリー』『あすなろ白書』『恋する母たち』など。『オトナのたしなみ』(KADOKAWA)などエッセイ集も多数。

少年のような面持ちが、運慶の青春を想像させる。

柴門ふみさんも真っ先に挙げた、円成寺の大日如来坐像。運慶がおそらく20代半ばの頃の、ほぼ処女作と言える仏像だ。「お寺のご厚意で、360度の視点から拝観することができたんです」。どの角度から見ても完璧な造形に感服したという。仏像巡りの旅を綴ったエッセイ集『ぶつぞう入門』(文春文庫)でも「雷に打たれたかのような衝撃を受けた」と、その恋にも似た出会いを語っている。

「若々しい肉体をもつ少年の面持ち。運慶自身の姿をこの像に投影したのではないでしょうか。作品には生意気なまでの天才の自信がみなぎっています。そして私はこれほどまで"青春"を感じさせる仏像を他に知りません」

さらに、快慶仏は繊細な美術品であるけれど、運慶仏はすごみのある芸術作品だと言う。

「表面的なリアルではなく、精神性まで感じさせる運慶のリアリズム。その圧倒的技術力に心を動かされてしまうのです」

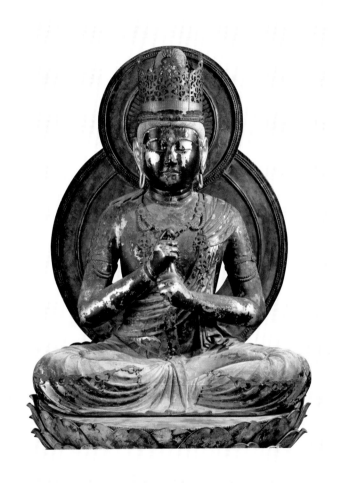

大日如来坐像
だいにちにょらいざぞう

運慶　国宝　安元2年(1176年)　木造、漆箔、玉眼　像高98.8cm
奈良　円成寺
写真：飛鳥園

いしいしんじ
Shinji Ishii 作家

●1966年大阪府生まれ。京都大学文学部卒業。94年『アムステルダムの犬』(講談社)でデビュー。小説に『ぷらんこ乗り』(新潮文庫)、『悪声』(文藝春秋)、『げんじものがたり』(講談社)など。

時間を止める善財くんに、快慶が捧げた永遠を感じる。

　いしいしんじさんは、幼い頃から運慶仏・快慶仏に出合うたび、見られているような「目」を感じると言う。

　彫っている瞬間の「いま」を永遠に残そうとした運慶。彫っている像の「永遠」のために自分のいまを捧げようとした快慶。いしいさんはふたりをこう捉えるが、快慶の姿勢に惹かれるという。「善財童子立像のポーズは、この場所の風、空気の、空間の流れを全身で"止めている"。由緒とか、来歴とかより、

そんな巨大なことを、この、ひとりの子どもがやり遂げている。周りの並み居るおっさんらは偉そげに立っているだけ。子どもだから、ひとりだから、できるのかもしれない。そうして、彫っている時、快慶は善財くんと同じか、よりいっそう子どもに、たったひとりになっていた。見ている僕たちは、その時間の中に立ち止まる。善財くん、すなわち快慶は、身体を張って時間さえ止めているように思えるのです」

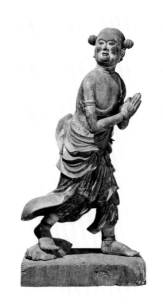

善財童子立像
ぜんざいどうじりゅうぞう

快慶　国宝　承久2年(1220年)頃
木造、彩色、截金、玉眼　像高134.7cm

奈良　安倍文殊院

写真提供：安倍文殊院

photo: 岡野成次

安藤忠雄
Tadao Ando 建築家

●1941年大阪府生まれ。69年、安藤忠雄建築研究所設立。代表作に
「住吉の長屋」「光の教会」など。95年プリツカー賞など受賞多数。『建築を語る』(東京大学出版会)など多くの著書がある。

仏堂空間を支配する、阿弥陀様に圧倒された。

建築に興味をもち始めた10代の頃から、東大寺に何度も足を運んだという安藤忠雄さん。仏像と仏堂との関係という点でも強い感銘を覚えたとして、浄土寺の阿弥陀三尊像を挙げる。

兵庫県の浄土寺は、東大寺の再建に当たった重源が、各地に設けた別所のひとつ。東大寺と同じ「大仏様」という建築様式で建てられている。「他の時代の様式にはない、簡潔な合理性と独特の力強さがありますが、重源の死後急速に衰退したため、浄土堂は現存する数少ない遺構のひとつなんです」

若き日の安藤さんが出合った仏像が、快慶作の阿弥陀三尊立像だ。「内部空間の広がりと、空間を支配する像の姿に圧倒されました。運慶とは対照的に繊細な表現が特徴と言われる快慶の、まさに代表作と呼ぶにふさわしい存在感。時代を超えて快慶が語り掛けてくるようで、深く感動したことをいまでも覚えています」

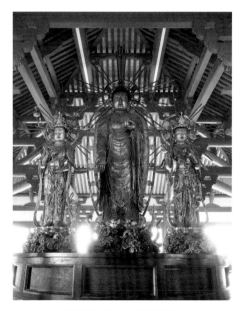

阿弥陀如来および両脇侍像
あみだにょらいおよびりょうきょうじぞう

快慶 国宝 建久6年(1195年) 木造、漆箔
像高 阿弥陀如来:530cm、左脇侍 観音菩薩(写真右)、
右脇侍 勢至菩薩(写真左):各371cm
兵庫 浄土寺 浄土堂

名和晃平
Kohei Nawa 彫刻家

●1975年大阪府生まれ。クリエイティブ・プラットフォーム「Sandwich」主宰。さまざまな素材とテクノロジーを駆使し、彫刻の可能性を拡げる。近年は建築やパフォーマンスにも取り組んでいる。

身体の奥深くに彫り刻まれた、金剛力士像の記憶。

現代彫刻家として第一線で活躍する名和晃平さん。学生時代、友人と京都や奈良の神社仏閣を巡り、運慶・快慶の作品も数多く観て回ったという。

「友人の"ヤス"は東京藝術大学の文化財保存学を専攻し、博士課程の卒業制作に選んだ仏像が東大寺の金剛力士像でした。東京から何度も奈良を訪れ、巨大な阿吽像の模刻に挑んでいた。十数年が経ち、僕は現代美術の道を行き、ヤスは仏像などの文化財を保存修復す

るプロの道へ。いまでも彼に会うと、仏像を眺め、かっこいいなぁ、どうやったらこんなすごいものがつくれるんだろうと純粋に造形に魅せられていた頃の感覚を思い出します」

そして、この頃の体験が名和さんの活動に深く通じていると言う。

「彫刻を観るという感覚は、身体の奥深くに彫り刻まれる。僕が考える彫刻はそういうものです」

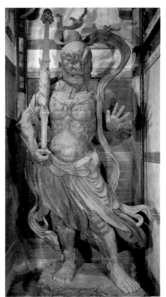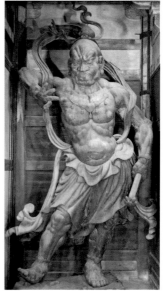

金剛力士立像　吽形(右)、阿形(左)
こんごうりきしりゅうぞう　うんぎょう、あぎょう

運慶・**快慶**・定覚・湛慶　国宝　建仁3年(1203年)
木造、彩色　像高 吽形:842.3cm、阿形:836.3cm
奈良　東大寺　南大門
写真：ともに美術院

ロバート キャンベル

Robert Campbell　日本文学研究者、早稲田大学特命教授

●ニューヨーク市出身。江戸から明治時代の日本文学が専門。日本の芸術などにも造詣が深く、新聞や雑誌の連載、書評、テレビやラジオ番組出演など、さまざまなメディアで活躍。

お姿が実に美しく、存在感が増していく。

「運慶作と言われる大日如来坐像に初めてお目にかかったのは、2008年に真如苑の所蔵となり、海外から帰ってきて間もない頃。やっと帰国できて安堵しておられるな、切れ長の目からわずかに見える（気がする）玉眼の優美な潤いを、眺めながら感じたことを覚えています」と語るロバート キャンベルさん。朱色の紐で結ばれた髻（もとどり）が5つの束に分けられ、それが後ろに回るにつれて美しく波のように流れる立体的な"動き"に初めて気付いたという。

「その後、それほど大きくないのに、記憶の中でお姿がどんどん膨らんでいくような錯覚を覚えるんです。それは、プロポーションが素晴らしく整っているために起こること、とも考えられる。正面から見ても側面から見ても生命があふれる張りのある肉体の量感と、正面から受ける身体のラインのイメージの美しさ。観る人の心を穏やかにさせるパワーを秘めています」

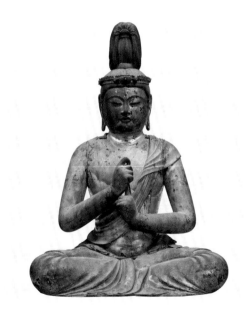

大日如来坐像
だいにちにょらいぞう

重要文化財　鎌倉時代　12世紀末
木造、漆箔、玉眼　像高 61.6cm
東京　真如苑真澄寺

写真：真如苑真澄寺

ヤマザキマリ

Mari Yamazaki　漫画家

●1967年東京都出身。フィレンツェの国立アカデミア美術学院で油絵と美術史を学んだ後、97年に漫画家デビュー。古代ローマを舞台にした『テルマエ・ロマエ』が大ヒット。エッセイストとしても活躍中。

無著と世親の表情から、仏師運慶の自負を感じる。

　ヤマザキマリさんが初めて観た運慶仏は東大寺の金剛力士像。小学生の頃、母に連れられ観たと振り返る。いま惹かれる尊像は、異なる迫力をもつ無著菩薩・世親菩薩立像だ。

「一見佇まいは穏やかですが、それぞれの顔の表情には、内に秘めた深く広い叡智がほのめかされ、このふたりの身体を巡る血液の流れや、息づかい、そして心臓の鼓動までが聞こえてくるかのようです。運慶という人が、どんな細かい表情の中にもエネルギーを表現せずにはいられない仏師であったと実感します」

　また、運慶や快慶を大仏師として工房で制作するシステムが、ルネサンス時代の芸術家の工房、そして現代の漫画制作の現場とも共通していて興味深いという。「運慶と快慶はよきライバル同士であると同時に、資質的な部分では共感できるものを多くもっていたのだろうと思います」

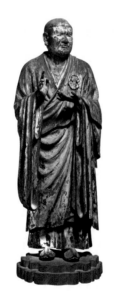
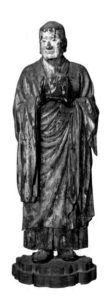

無著菩薩立像(右)・世親菩薩立像(左)
むじゃくぼさつりゅうぞう・せしんぼさつりゅうぞう

運慶　国宝　建暦2年(1212年)頃
木造、彩色、玉眼　像高 無著菩薩:194.7cm、世親菩薩:191.6cm
奈良　興福寺　北円堂
写真:六田知弘

川井郁子

Ikuko Kawai　バイオリニスト、作曲家

●2013年、映画『北のカナリアたち』で第36回日本アカデミー賞・最優秀音楽賞を受賞。大阪芸術大学芸術学部教授の他、女優としても活躍している。

優美で穏やかな快慶仏に感じる、気高いエネルギー

　全日本社寺観光連盟親善大使も務め、社寺での演奏の機会もある川井郁子さん。2010年に東大寺の大仏殿で開催された「東大寺平成音声会」などの折に金剛力士像に接し、「圧倒される想いと厳かなパワーをいただいたような想いで演奏しました」と語る。

　作風も生涯も異なる仏師・運慶と快慶。だが、深い信仰心から生み出されたどちらの作品にも一途なパワーを感じるという。

　「圧倒的に崇高で厳かなオーラと、人の心の熱という、両方があって、大きなエネルギーになる。音楽では、まさに音楽の父・バッハの作品に接する時と同じ感覚で、そこに共感しますね」

　どちらの仏像にも感じるところが多いが、いま最も惹かれている仏像は、ボストン美術館所蔵の、快慶による弥勒菩薩立像だ。

　「全体を流れるような優美なラインと穏やかなお顔の表情に、なんとも気高いエネルギーを感じます。ぜひ直に接してみたいです」

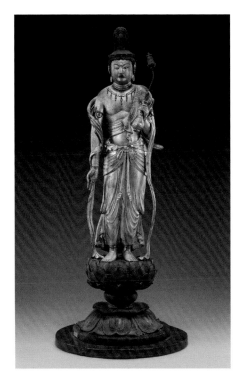

弥勒菩薩立像
みろくぼさつりゅうぞう

快慶 文治5年(1189年)
木造、漆箔　像高106.6cm
アメリカ　ボストン美術館
写真：ボストン美術館

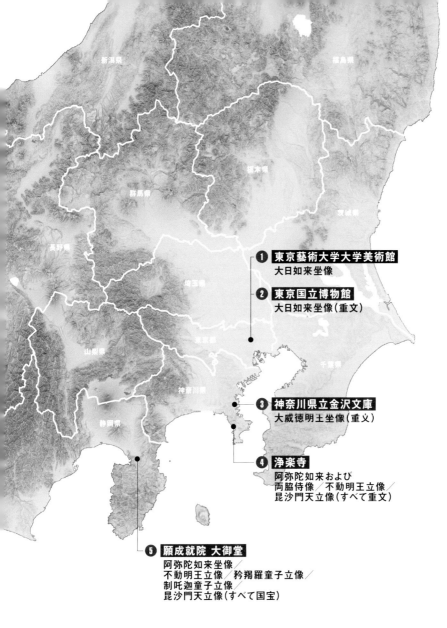

傑作を観に行こう！運慶・快慶の仏像MAP

❶ **東京藝術大学大学美術館**
大日如来坐像

❷ **東京国立博物館**
大日如来坐像（重文）

❸ **神奈川県立金沢文庫**
大威徳明王坐像（重文）

❹ **浄楽寺**
阿弥陀如来および
両脇侍像／不動明王立像／
昆沙門天立像（すべて重文）

❺ **願成就院 大御堂**
阿弥陀如来坐像／
不動明王立像／矜羯羅童子立像／
制吒迦童子立像／
昆沙門天立像（すべて国宝）

⑯ 松尾寺 宝物殿
阿弥陀如来坐像(重文)

⑰ 金剛院 宝物殿
執金剛神立像／
深沙大将立像
(ともに重文)

⑦ 東大寺 南大門
金剛力士立像
吽形 阿形(ともに国宝)

⑧ 東大寺 勧進所八幡殿
僧形八幡神坐像(国宝)

⑨ 東大寺 俊乗堂
重源上人坐像(運慶、国宝)
阿弥陀如来立像(快慶、重文)

⑱ 大報恩寺
十大弟子立像(重文)

⑥ 瀧山寺 宝物殿
聖観音菩薩立像
梵天立像 帝釈天立像(すべて重文)

⑲ 浄土寺 浄土堂
阿弥陀如来および両脇侍像(国宝)

⑩ 新大仏寺 大仏殿
如来坐像(廬舎那仏像、重文)

⑳ 六波羅蜜寺 宝物館
地蔵菩薩坐像(重文)

⑪ 円成寺
大日如来坐像(国宝)

⑫ 安倍文殊院
文殊菩薩および侍者像(国宝)

㉑ 興福寺 国宝館
仏頭(重文)

⑬ 遍照光院
阿弥陀如来立像

㉒ 興福寺 北円堂
弥勒如来坐像
無著菩薩立像
世親菩薩立像
(すべて国宝)

⑭ 光臺院
阿弥陀如来および両脇侍像(重文)

⑮ 金剛峯寺 高野山霊宝館
八大童子像(6軀が運慶、国宝)／
孔雀明王坐像(快慶、重文)／四天王立像(快慶、重文)

富山県
石川県
岐阜県
福井県
京都府
滋賀県
愛知県
兵庫県
大阪府
三重県
奈良県
和歌山県

※作者の表記は編集部の見解に基づいて作成
※この地図はカシミール 3D (http://www.kashmir3d.com) を使用して制作

❼ 運慶・快慶

金剛力士立像 吽形 阿形（ともに国宝）

東大寺 南大門

→p28参照

❽ 快慶

そうぎょうはちまんしん　ざ　ぞう
僧形八幡神坐像（国宝）

東大寺 勧進所八幡殿

→p28参照
※勧進所八幡殿は10/5のみ開扉

❾ 運慶・快慶

重源上人坐像（運慶、国宝）
阿弥陀如来立像（快慶、重文）

東大寺 俊乗堂

→p28参照
※俊乗堂は7/5、12/16のみ開扉

❿ 快慶

如来坐像（廬舎那仏像、重文）

新大仏寺 大仏殿

●三重県伊賀市富永1238
☎0595・48・0211　拝観時間：9時〜16時
無休　㉽一般￥300　※頭部のみ快慶作
www.shindaibutsu.or.jp

⓫ 運慶

大日如来坐像（国宝）

円成寺

●奈良県奈良市忍辱山町1273
☎0742・93・0353　拝観時間：9時〜17時
無休　㉽一般￥500　www.enjyouji.jp

⓬ 快慶

文殊菩薩および侍者像（国宝）

安倍文殊院

→p87参照

⓭ 快慶

阿弥陀如来立像

へんじょうこういん
遍照光院

●和歌山県伊都郡高野町高野山575
☎0736・56・2124　※拝観は宿坊宿泊者のみ

❶ 快慶

大日如来坐像

東京藝術大学大学美術館

●東京都台東区上野公園12-8
☎050・5525・2200
※大日如来坐像の常設展示はなし
www.geidai.ac.jp/museum

❷ 運慶

大日如来坐像（重文）

東京国立博物館（光得寺より寄託）

●東京都台東区上野公園13-9
☎03・5777・8600（ハローダイヤル）
※大日如来坐像の常設展示はなし
www.tnm.jp

❸ 運慶

たい　い　とくみょうおう　ざ　ぞう
大威徳明王坐像（重文）

神奈川県立金沢文庫
（光明院より寄託）

●神奈川県横浜市金沢区金沢町142
☎045・701・9069
㋺9時〜16時30分　※入館は閉館の30分前まで
㉀月、12/28〜1/4
※月曜が祝日の場合は開館　※大威徳明王坐像の
常設展示はなし。料金は展覧会によって異なる
www.planet.pref.kanagawa.jp/city/kanazawa.htm

❹ 運慶

阿弥陀如来および両脇侍像
不動明王立像
昆沙門天立像（すべて重文）

浄楽寺

→p62参照

❺ 運慶

阿弥陀如来坐像、
不動明王立像
矜羯羅童子立像
制吒迦童子立像
昆沙門天立像（すべて国宝）

願成就院 大御堂

→p58参照

❻ 運慶

聖観音菩薩立像
梵天立像　帝釈天立像（すべて重文）

瀧山寺 宝物殿

→p68参照

⑲ 快慶
阿弥陀如来および両脇侍像（国宝）
浄土寺 浄土堂
→p80参照

⑳ 運慶
地蔵菩薩坐像（重文）
六波羅蜜寺 宝物館
●京都府京都市東山区五条通大和大路上ル東
☎075・561・6980
拝観時間：8時30分〜17時
※拝観受付は閉館の30分前まで　無休
㊐一般￥600　www.rokuhara.or.jp

㉑ 運慶
仏頭（重文）
興福寺 国宝館
→p50参照

㉒ 運慶
弥勒如来坐像　無著菩薩立像
世親菩薩立像（すべて国宝）
興福寺 北円堂
→p50参照
※北円堂は春と秋にそれぞれ
期間限定で開扉

● 快慶
弥勒菩薩立像
ボストン美術館
●465 Huntington Ave, Boston, MA 02115, USA
☎＋1・617・267・9300
㈷10時〜17時（水〜金）
㊡1/1、7/4、11月の第4木曜、12/25
㊐一般25ドル　www.mfa.org

● 快慶
釈迦如来立像
キンベル美術館
●3333 Camp Bowie Blvd, Fort Worth,
TX 76107, USA　☎＋1・817・332・8451
㈷10時〜17時（火〜木、土）
12時〜20時（金）　12時〜17時（日）
㊡月、1/1、7/4、11月の第4木曜、12/25
㊐一般18ドル　www.kimbellart.org

⑭ 快慶
阿弥陀如来および両脇侍像（重文）
光臺院
●和歌山県伊都郡高野町高野山649
☎0736・56・2037
※拝観は宿坊宿泊者のみ

⑮ 運慶・快慶
八大童子像（6軀が運慶、国宝）
孔雀明王坐像（快慶、重文）
四天王立像（快慶、重文）
金剛峯寺 高野山霊宝館
●和歌山県伊都郡高野町高野山306
☎0736・56・2029　拝観時間：8時30分〜
17時30分（5月〜10月）8時30分〜17時（11月〜4月）
※入館は閉館の30分前まで
㊡年末年始　㊐一般￥1300
※常設以外の展示についてはウェブで要確認
www.reihokan.or.jp

⑯ 快慶
阿弥陀如来坐像（重文）
松尾寺 宝物殿
●京都府舞鶴市字松尾532
☎0773・62・2900　拝観時間：9時〜16時
無休　㊐一般￥800
※宝物殿の公開は春と秋の各2カ月間
詳細はウェブにて公開　www.matsunoodera.com

⑰ 快慶
執金剛神立像
深沙大将立像（ともに重文）
金剛院 宝物殿
●京都府舞鶴市字鹿原595
☎0773・62・1180　拝観時間：9時〜16時
無休　㊐一般￥800（入山料￥300＋拝観料￥500）
※予約がのぞましい

⑱ 快慶
十大弟子立像（重文）
大報恩寺
●京都府京都市上京区
七本松通今出川上ル
☎075・461・5973　拝観時間：9時〜17時
無休　㊐一般￥600　www.daihoonji.com

[監修者]

佐々木あすか ささき あすか

●弘前大学人文社会科学部助教。東京藝術大学大学院美術研究科にて博士号（美術）取得。専門は日本美術史、日本彫刻史。『別冊太陽 運慶 時空を超えるかたち』（平凡社、2010年）などに寄稿する他、『運慶大全』（山本勉監修、小学館、2017年）において「運慶史料」を編纂。

[参考文献]

文化庁文化財保護部美術工芸課／奈良県教育委員会事務局文化財保存課編
『東大寺南大門 国宝木造金剛力士立像修理報告書』本文篇・図面篇・図版篇（東大寺 1993年）
東大寺監修 東大寺南大門仁王尊像保存修理委員会編『仁王像大修理』（朝日新聞社 1997年）
籔内佐斗司著『ほとけの履歴書 奈良の仏像と日本のこころ』（NHK出版 2010年）
水野敬三郎監修『日本仏像史』（美術出版社 2001年）
神奈川県立金沢文庫『特別展 神奈川県立金沢文庫80年 運慶 中世密教と鎌倉幕府』展（カタログ 2010年）
山本勉監修『別冊太陽 運慶 時空を超えるかたち』（平凡社 2010年）
根立研介著『ほとけを造った人びと 止利仏師から運慶・快慶まで』（吉川弘文館 2013年）
山本勉著『別冊太陽 仏像 日本仏像史講義』（平凡社 2013年）
長岡龍作責任編集『日本美術全集 2 法隆寺と奈良の寺院』（小学館 2012年）
浅井和春責任編集『日本美術全集 3 東大寺・正倉院と興福寺』（小学館 2013年）
伊東史朗責任編集『日本美術全集 4 密教寺院から平等院へ』（小学館 2014年）
山本勉責任編集『日本美術全集 7 運慶・快慶と中世寺院』（小学館 2014年）
塩澤寛樹著『仏師たちの南都復興 鎌倉時代彫刻史を見なおす』（吉川弘文館 2016年）
奈良国立博物館／読売新聞社／読売テレビ『特別展 快慶 日本人を魅了した仏のかたち』展（カタログ 2017年）

写真　　　小野 祐次（p50〜53、p56〜57、p60〜61、p68〜71）、永井泰史（p110、p114〜116）、
　　　　　岡村昌宏［CROSS OVER］（p80〜81、p83、p85、p125、p134、p139）

文　　　　佐々木あすか（p8〜21、p26、p43〜44、p118〜124）、高瀬由紀子（p28〜42、p76〜100、p125〜134）、
　　　　　白坂ゆり（p22〜25、p135〜143）、景山由美子（p46〜74、p102〜117）

イラスト　石子（p125）、デザインワークショップ・ジン（p111〜113、p115）

写真協力　浅沼光晴、飛鳥園、岡崎市教育委員会、神奈川県立金沢文庫、鎌倉国宝館、
　　　　　高野山霊宝館、奈良国立博物館、美術院、藤田美術館、ボストン美術館、六田知弘

マップ制作　深澤晃平／サム・ホールデン（p33、p144〜145）

校閲　　　麦秋アートセンター

ブックデザイン　SANKAKUSHA

カバーデザイン　黒羽拓明（SANKAKUSHA）

pen BOOKS

2人の男が仏像を変えた 運慶と快慶。

2021年7月21日　　初版発行

編　者　　ペン編集部
発行者　　小林圭太
発行所　　株式会社CCCメディアハウス

　　　　　〒141-8205　東京都品川区上大崎3丁目1番1号
　　　　　電話　03-5436-5721（販売）
　　　　　　　　03-5436-5735（編集）
　　　　　http://books.cccmh.co.jp

印刷・製本　　大日本印刷株式会社

江戸デザイン学。

浮世絵、出版物、書にグラフィック……「粋」という美意識が生んだパワフルで洗練された庶民文化に、いまこそ注目！

ISBN978-4-484-10203-0
定価：1650円（本体1500円）

もっと知りたい戦国武将。

乱世を駆け抜けた男たちの美学、デザイン、生き様を知る決定版。武人の知られざる才能から城、甲冑、家紋まで。

ISBN978-4-484-10202-3
定価：1650円（本体1500円）

そろそろ、歌舞伎入門。

粋や義理人情、生の醍醐味がちりばめられた歌舞伎。そのはじまりから美学、注目の役者まで。

ISBN978-4-484-17230-9
定価：1870円（本体1700円）

若冲
その尽きせぬ魅力。

幻の名作『孔雀鳳凰図』を掲載。必ず押さえておきたい、「若冲」本の決定版ともいうべき1冊。

ISBN978-4-484-16212-6
定価：1980円（本体1800円）

新1冊まるごと
佐藤可士和。
[2000-2020]

日本を代表するクリエイティブディレクター・佐藤可士和のさらなる挑戦と活躍、今までとこれからを追う。

ISBN978-4-484-21201-2
定価：2200円（本体2000円）

名作の100年
グラフィックの
天才たち。

作り手の情熱と一流のユーモア。20世紀以降、世界のグラフィックを牽引し続ける天才たちに迫る。

ISBN978-4-484-17216-3
定価：1870円（本体1700円）